第一輯

黑白情懷

翟偉良

攝影／著

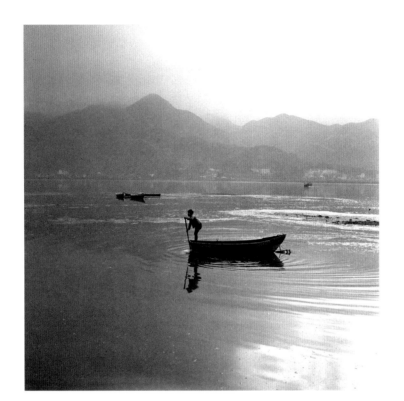

序｜鏡間的記憶、

剛看完法國寫實攝影家馬克・呂布（Marc Ribound）的「直覺的瞬間——五十年攝影展」，回家再細讀翟偉良先生的《黑白情懷》，他們用攝影機捕捉的影像，都令我感動。

翟先生說：「拍攝寫實性的題材是需要深入社會、認識社會、關心社會，對事物持客觀態度，更要有前瞻性的眼光和敏捷身手。」評論家對馬克・呂布也有這樣的說法：「一直以來攝影界將『馬克・呂布式影像氣質』定義為『直覺而富於詩意』。他的攝影手法和理念以及『紀實攝影』所突出指向的人道關懷精神。」他們都不約而同，以心以眼以手按動快門，為他們所熟知、熱愛、關注的實存人、事、物，留下可能一瞬即逝的記憶。

翟先生跟著名的香港社會紀實攝影家如陳迹、邱良、鍾文略、麥鋒、梁廣福諸先生有點不同，除了拍攝影像外，他還運用文字為照片作了簡短說明，「因為一幀照片能夠表達的信息不單是畫面上的主題，一些物件和背景也會『隱藏』著故事，這正是寫實攝影可貴的地方。」

可能有些攝影家認為讓照片呈現故事、或讓觀者自己通過照片自生聯想，就足夠力量了，但對解讀香港社會歷史面貌來說，攝影家除了敏感地按下快門外，他還有自己對社會負責的話要說。例如六七十年代的兒童過著怎樣的生活、昔日某些行業的實況、某地域的變容與今昔對比，憑著他的文字說明，為親歷的讀者重溫記憶，又使未經世故的人細味前人身世。這裡飽含翟先生對香港一條艱難來路念念不忘的情懷。

攝影家的敏感視野，為後人留存在當時看似無關重要一刻，那世變，才會成了發人深省的歷史。

盧瑋鑾（小思）

二〇一〇年五月十二日

序、

上世紀五六十年代，攝影非常流行，被視為文娛活動或嗜好。六十年代開始，筆者也在不覺間成為愛好者。每在工餘之暇，約同三兩同伴，攜著相機往新界、離島、市區內的大街小巷，有若天馬行空般隨意拍攝，不刻意追求也不講究佈局，無論風景人物、花草樹木、鳥獸蟲魚、農村漁港、繁華與純樸、社會事物或自然景觀，只要能夠目睹和在環境的許可下都拍得趣味盎然。因此，本影集的照片是從逾千的膠卷中尋覓挑選結集的，也因時代久遠，有些膠卷散失了或變了質也在所難免。除喜歡拍攝外，也愛好鑽研暗房技巧，使作品貫徹個人品味和風格。

本影集為照片作了簡短的說明，因為一幀照片能夠表達的信息不單是畫面上的主題，一些物件和背景也會「隱藏」著故事，這正是寫實攝影可貴的地方。故此，許多是從側面作說明，例如：畫面是一幀十分平凡的街招（聘人海報）內容是薪水高、福利優厚等，但深入地看，可以見到，甲廠的招紙甫貼上，漿糊未乾，隨即被乙廠的招紙蓋上。原因是一九七七年開始香港享有紡織特惠稅，定單如雪片飛來，為聘請工人而造成招聘爭奪戰。本集的照片因拍攝歷時久遠，年份和地點的說明可能有誤差，希望讀者諸君諒解和指正。

有些紀實攝影家說：「揭露人們不喜歡的東西、貧困、惡劣的居住環境、飢餓，我的照片便能夠幫助這世界變得好些」，還有：「重要的不是拍攝什麼，而是怎樣拍」。他們說的當然有一番抱負和道理。但筆者認為，拍一些社會動態、尋常的生活狀況、一些人們不甚留意的事物，讓照片道出故事，引起共鳴，令人印象深刻的題材也是不能忽視的。錦繡山河，賞心悅目的景物是人人都感興趣的，拍攝寫實性的題材是需要深入社會、認識社會、關心社會，對事物持客觀態度，更要有前瞻性的眼光和敏捷身手。攝影的特長是拍攝瞬間的題材，正好應用在寫實的題材上，雖陋室小巷也有可觀之處。畫意的題材令人有美的感

受；而寫實的，以內容取勝，為將來留下一點一滴的回憶，也是有價值的。作為攝影愛好者，魚與熊掌，兩者兼得，不亦樂乎。

香港開埠雖只有百多年，從一個蕞爾小島，小漁港發展成為大都市，其中有著說不完的故事和軼事，有歷史遺留下來的文物，風俗習慣，節日慶典，傳統的和現代的，中國的和外國的共冶一爐。從來沒有停止過的填海工程徹底改變了香港的地貌，也建成了多個新市鎮。

香港人對文物保育意識越來越強，集體回憶成了熱門話題。對長者來說，歷史是記載了他們成長的歷程；對年輕人來說，雖然覺得遙遠和陌生，卻也可以了解前人走過的足跡。集體回憶不單只是一些有歷史價值的建築物，當年的社會和民生面貌和勞苦大眾的生活狀況，行業的轉型和式微的行業，甚至往日的工具、服飾、物件、人物等等，均可令人緬懷過去，從而體會前人的努力和辛勞，才會珍惜今日社會的進步，並展望將來。

往事如煙隨風逝　記憶幸能存鏡間
蕞爾小島變都市　前人努力豈能忘

翟偉良
二○一○年三月三十日

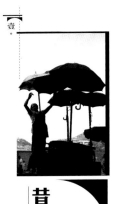

昔日行業

昔日行業

香港由一條小漁村變成現今如此繁榮，除了特殊的政治環境和地理因素之外，香港人在過去也付出了很大努力。時代是不停變化的，香港的經濟經歷了數次轉型才成為現在的國際金融中心，舊時的草根階層和一般市民大眾的工作情景和行業，大部分雖然已經式微，甚或成為歷史，但當時的社會面貌仍然值得仔細記錄，以讓後來者作為借鏡。

香港開埠伊始，中環是政治、經濟和文化中心，亦是大商行、洋行和銀行的集中地。華人的行業因襲了內地城市，尤其是廣州的商業經營模式，相繼在上環及西環一帶開業，使這一帶商舖雲集，民生所需應有盡有，是傳統行業的發源地，像各類辦館士多售賣著雜貨糧食、茶葉海味，還有當舖、金舖、銀號，裁縫、疋頭行、鐘錶、藥材舖等等。這些商店很多都是前舖後居，老闆更會包員工伙食，甚至容許顧客賒數，人情味濃郁得彷彿嗅得到，某些商店更一代傳一代，營業至今。

生意買賣外，民以食為天，飲茶是中國人的傳統，香港人也繼承了此生活習慣，喜歡在茶樓聚腳社交，嘆一盅兩件，故此酒樓茶室一向是飲食業的中流砥柱。當時的點心和現在相差不大，只是多用豬油製作，最令人回味的是坐在裝修佈置十分講究、古意盎然的茶樓裡，用焗盅茗茶，有如走入時光隧道，回到昔日的盛世。往日茗茶的茶樓，中西區有高陞、金城、蓮香、陸羽、慶雲等；灣仔有龍圖、雙喜、冠海、祿元、英京和六國等；九龍有龍鳳、蓮香、雲天、雲來、一定好、有男、大華、建國、金龍、花都和金漢等，茶樓的名字全都甚具中國特色。除了茶室，往日的涼茶舖亦甚有趣，是舊時的大眾場所，除了售賣涼茶龜苓膏等，亦供顧客聽收音機和膠碟點唱機，一毫兩毫有交易。

舊時的港人亦喜歡在街頭覓食，各類小食檔攤林立，鹹甜兼備，木頭車仔檔養活了不少

家庭。從前的大排檔前擺著一長條型木櫈，長櫈上放三兩張小木櫈，食客坐在小木櫈上，雙腳踏在長條木櫈上，享用魚蛋粉或牛雜麵等，流動式的小販檔為顧客泡製小食如豬腸粉和豬皮等。令人印象深刻的美食，還有戲院側門的小食，像熱粟米、焓花生、蠔油豆、雞腳等，是大人小孩的恩物。沿街叫賣的亦應有盡有，像豆腐花和各種糖水，當樓上的居民聽到叫賣聲，便吩咐小孩下樓外賣去。

除了吃食之外，街邊後巷亦有各類的擺賣或服務性行業，小販們光是開檔亦有很多方式，他們售賣著形形式式的貨品或為居民提供個人服務，例如巷內理髮、修眉、梳頭和拔面毛等。那時的小孩尤其愛去後巷理髮，因有公仔書看。小販年紀大了便不再經營，持牌人若過身了牌照也不能改發給他人。因牌照和市容問題，已越來越少人當小販，只有廟街和女人街的固定檔攤，仍保留昔日風味，已成為遊客熱點，香港的街頭只能偶爾看到糖炒栗子或煨番薯的木頭車。

昔日的流動小販行業，亦包括擔著一根扁擔兩個竹蘿四處遊走的一群，他們以大聲叫喊作招徠，為人修補碗碟、補鞋、磨鉸剪及箍瓦煲等。因為物資匱乏，同時亦因為舊時的人大多知慳識儉，物件若能修補的都盡量修補，能用多久便用多久。昔日的日常用品，多是以天然物料製成，例如竹製、木製、藤製和石製等，當然還有金屬製的。亦因以往沒有太多高樓大廈，很多行業的工作都在街上進行，大大方便了拍攝，形成有趣的街頭景觀。從照片中可見，舊時的草根階層雖然大多數沒受過教育，仍能憑一技之長謀生，在社會上立足。

除此之外，人力也是重要資源，式微的工種有人力車和苦力，苦力即搬運工人，他們多數在碼頭開工，從港口運送貨物到廠房或店舖，做散工的，則常常在碼頭守候。昔日俗名叫「嘩啦嘩啦」的，是為郵輪運送物資的小汽船；要是在打風的日子，渡輪停航時，過海

的人亦要坐「嘩啦嘩啦」，是緊急時使用的運輸工具，但自一九七二年八月二日紅磡海底隧道開通後已日漸式微。「嘩啦嘩啦」之名其實跟它行走時發出的海浪聲有關，就像電車俗名「叮叮」一樣。

香港四面環海，人們理所當然會利用海的資源謀生：捕魚、養蠔成了「蜑家人」的行業，他們大都靠岸逐水而居，大澳、梅窩、長洲、流浮山、西貢和筲箕灣等等，都是他們聚居的地方。地理因素使然，船除了是交通工具外，亦是航運業的重要工具，當年航運業非常蓬勃，貿易繁忙。所以香港的發展跟海是分不開的。而海產當中，貝類可供焙灰，灰的用途廣泛，可以中和土地的酸鹼值、殺蟲、改善土質，又是建築材料，用來結磚，所以昔日香港有很多灰窰工場，單是坪洲就有十一個之多，打石和灰窰兩個行業都跟香港建築史和早期發展有很大關係。

沒落的昔日行業當中，最令人可惜的是製造業，包括鐘錶、玩具和紡織等，都曾經使港人自豪。也養活了很多香港家庭，那時候，「工廠妹」忙著上班製錶殼或假髮，亦會拿塑膠花回家穿，工友們時常加班，為的是加班可以「補水」，多勞多得。紡織連帶很多其他工種也曾經興旺一時，包括漂染和織嘜頭等，很多婦女家裡都有一架衣車或縫盤機，方便照顧小孩，又可賺取外快。

數十年來，香港的經營環境經歷了很多變遷，除了前文述及的行業，圖片裡亦展示了許多已經不能再見到的工種，有些是遭時代淘汰，自動式微，有些是搬遷了，北移到成本更便宜的地方。有些行業的衰落，則因為很多技藝已後繼乏人，只有照片成為了可證的歷史文獻。從這些照片裡，我們可以看到昔日香港人的適應能力和捱苦程度都很強，雖沒有綜緩或任何社會福利，但能靠自己一雙手自食其力，敬業樂業，不論環境如何惡劣，仍能樂天知命。物質雖不豐富，都沒有阻止他們過著踏實的每一天。

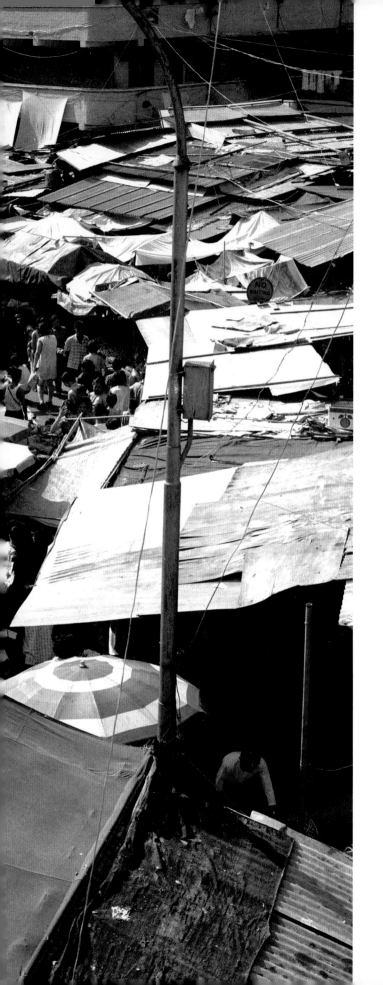

一九七三年　橫頭磡　小販街市

在居民聚居地旁的空地上，小販的檔口林立，
用木柱豎起一塊木板或布帳，又或直接撐起沙灘傘的攤檔，
形成一個墟市，貨品種類繁多，應有盡有，是當年徙置區的一大特色。

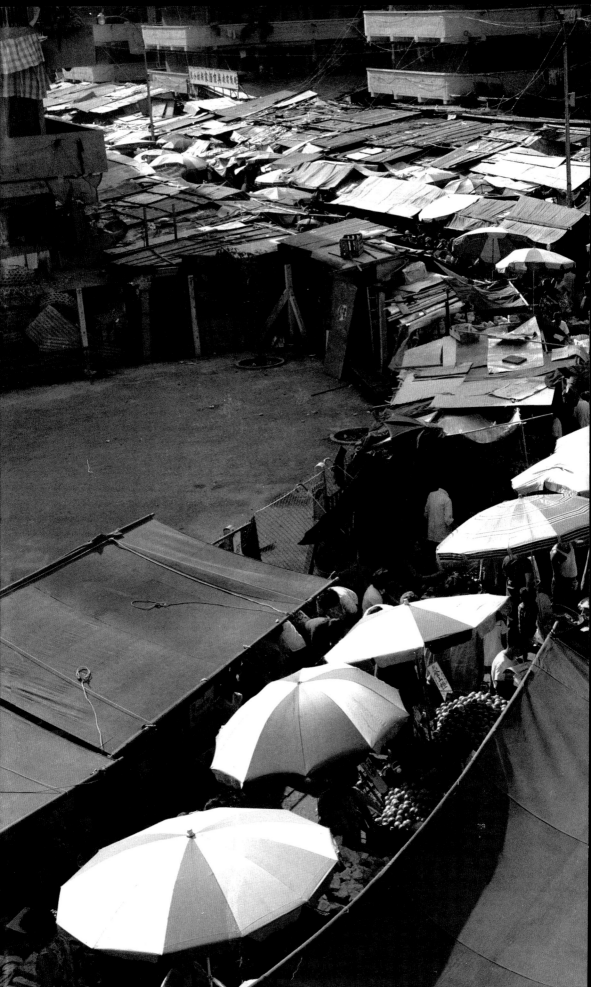

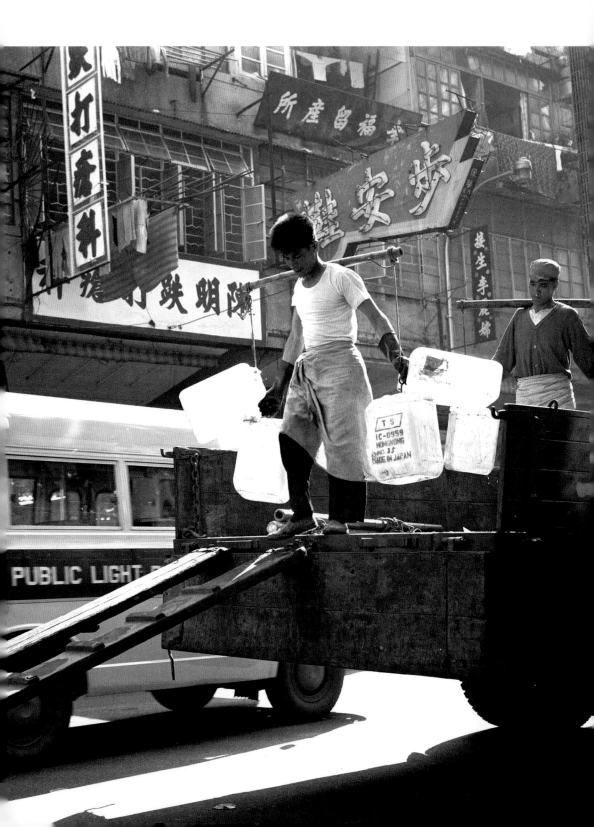

一九六五年　油麻地　搬運工人

昔日小型貨車沒有在車尾裝上升降台，只能架上了踏板，用人力把貨物搬上搬下。

圖中亦見到當年幾乎每區都有留產所的招牌。是給孕婦產子的地方，後來公立醫院產科日多，且設備完善，留產所開始日漸式微繼而消失。

一九六七年　香港仔鴨脷洲　船塢老工人

修理船隻時需要把船拉到岸上乘在架上固定，
方便徹底修理和清理等工序。
因此需要用機器轉動鋼纜把船拉上岸來，
老工人正在操作機器。

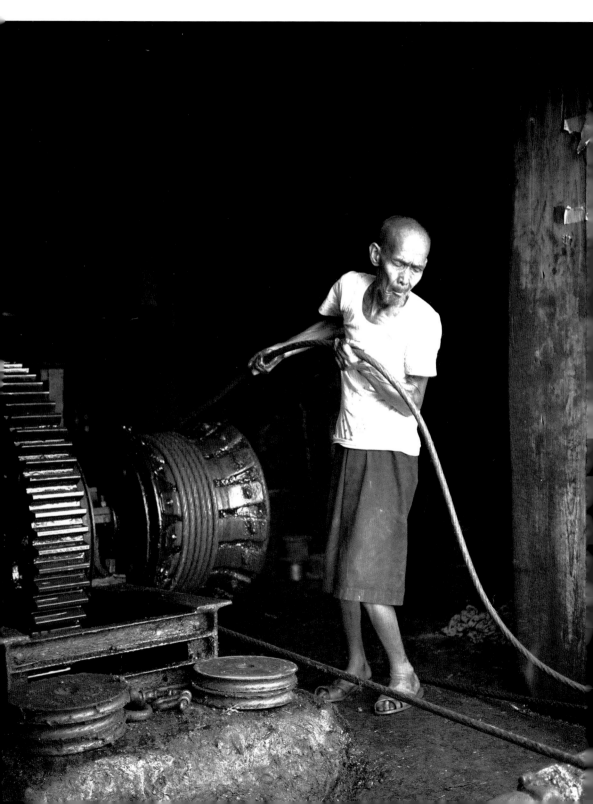

一九六七年　元朗　編竹籮

棕、竹、木、藤、柳、麻等
加工而成的用品統稱為「山貨」，
用途十分廣泛，漁農業和商販等一般行業都需要用到，
圖中編織的竹籮是用作盛載農產品的。

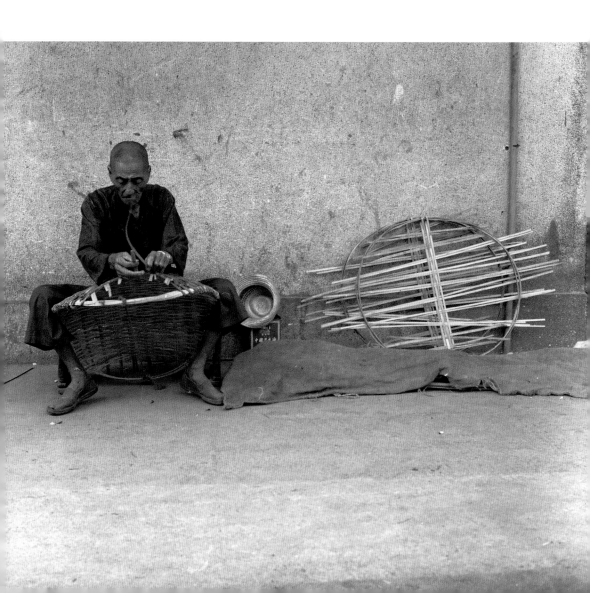

一九六七年　西貢　修補木頭車

在物質供應缺乏、生活不富裕的年代，
物件或用品破損或壞掉都不會被輕易丟棄。
這產生了常見的行業如鏟刀、磨較剪、箍瓦煲、
補鞋、補衣裳等等，總之是物盡其用。
圖中的老伯正在煽旺爐中火，
用燒紅了的鐵塊修補壞了的木頭車。

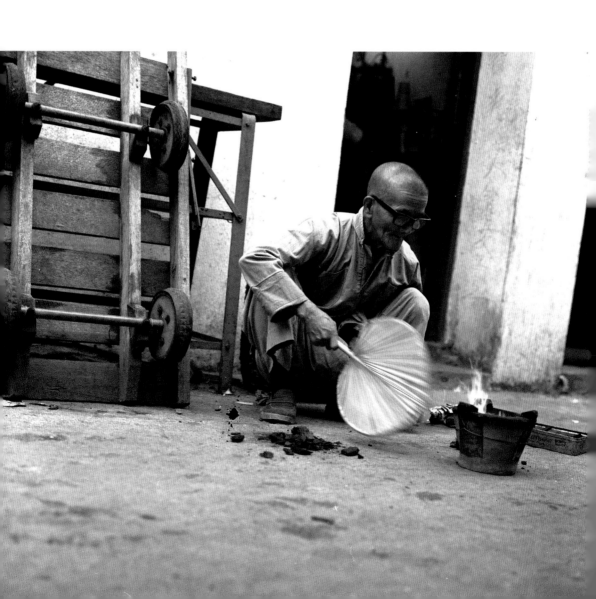

一九六五年　開檔

小販生涯是草根階層最普遍的營生行業，沒有固定地點的則要臨時架起帳篷，收工時再拆除。

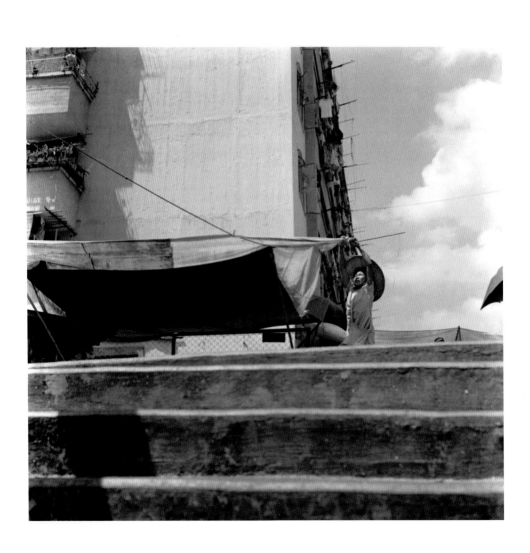

一九六五年　無牌小販

無牌小販是當年本港一個大問題，
經濟不景氣下，小販日增。
不但阻塞街道，有礙市容，
也造成食品衛生和噪音問題。
小販牌照分為流動牌、
固定檔位牌、靠牆牌、
熟食牌和雪糕牌等等。
無牌者就得「走鬼」。

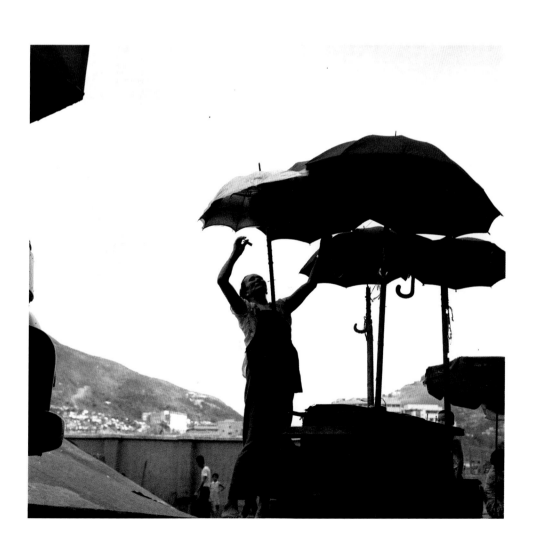

一九六五年　西貢　製粉皮

小食是非常受歡迎的，
圖中的小販正在製粉皮，
完成後包上一些芝麻和花生蓉等，
再混合砂糖就成為一種可口的食品。

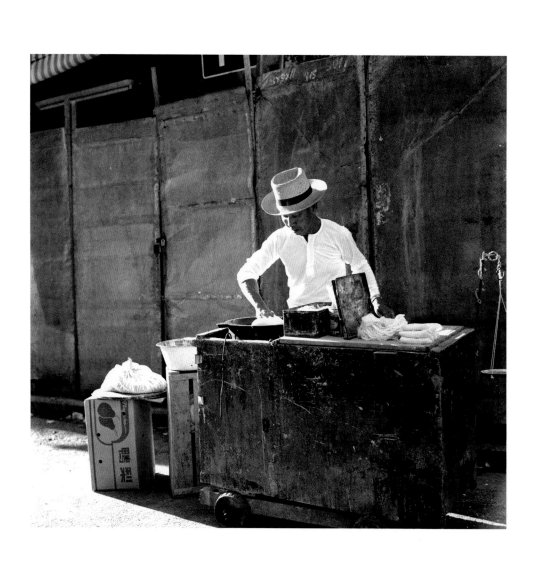

一九六六年　西貢　熟食檔

街邊熟食包括魚蛋、豬皮、豬紅、魷魚鬚、牛雜韭菜和炒麵等。光是香氣已叫人垂涎。

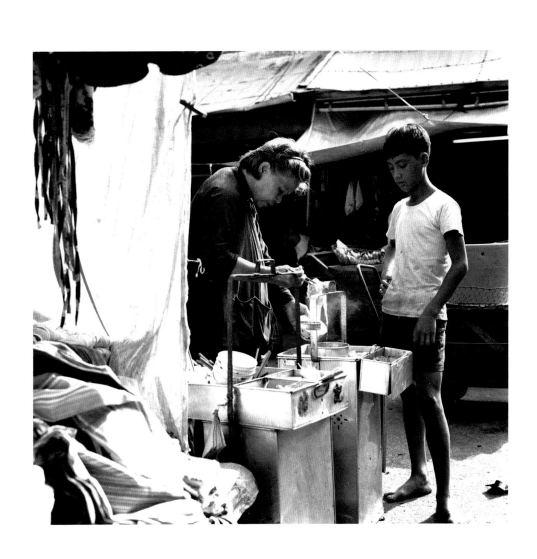

一九六六年　九龍城　待僱的一群

早上七時半至八時左右，
一些上了年紀的婦女在尚未營業的店舖前，
等候著前來聘用的僱主，
都是散工或臨時工，全日或半日不等，
可見當時生活的艱辛。

她們每人攜帶藤籃載著為自己準備的午膳和
一些個人小物件。

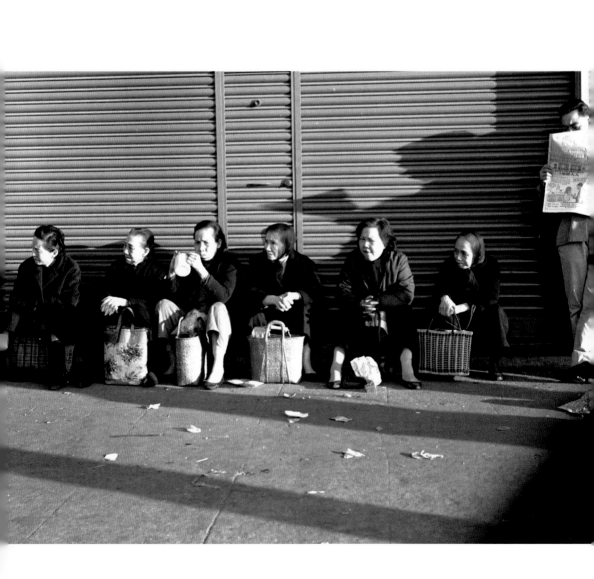

一九七五年　香港仔　合作

出海捕魚前將冰塊插碎後放入船倉，
用作漁穫保鮮。

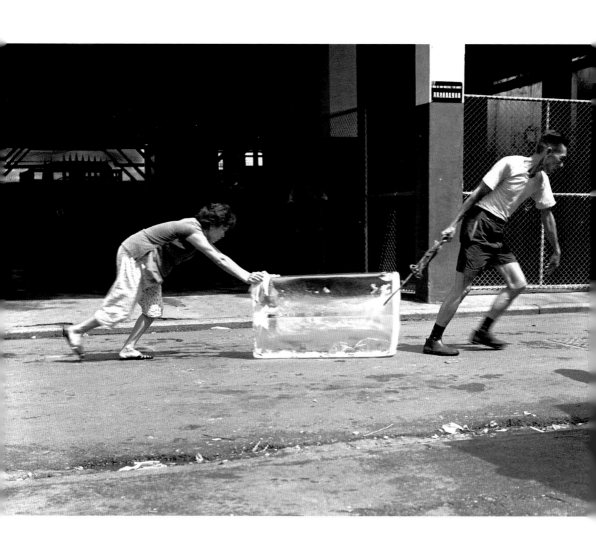

一九六五年　沙田　為主人服務

每天早上在近岸邊堤壩的坪上，
有一個沙田墟，居民擺賣各樣的漁穫、
農產品和日用品，也有一些蔬菜、
熟食和小食等等，
更有一些賣藥膏丸散油的江湖客。
圖中是賣甘積散的，據說是能驅蟲去積，
為著吸引觀眾，猴子穿上戲服演戲，
主人和猴子相依為命，形影不離。

一九六七年　上水　啲嗒佬

嗩吶又名喇叭，廣府人稱
演奏嗩吶的樂人為「啲嗒佬」，
已有二千多年歷史，
是民間的紅白婚喪二事以及
風俗性之儀式中的主奏樂器，
亦用於樂團及戲曲伴奏。
圖中是新界的一個寶誕儀式，
嗩吶一經奏起，數里可聞，
吸引觀眾前來。

一九六九年　深水埗　鎖匙匠

昔日為客人配匙是用銼子以
人手銼成的，檔口多設在工廠大廈旁
或近街市的橫巷。

一九六五年　香港仔　修船工人

香港本是一個有二百多個
大小島嶼的漁港，故漁村處處，
謀身和交通運輸工具都是船。
舢舨既是其中一種，
使用最廣，
需要經常修理和保養，
例如去除船底附上的貝類，
或用桐油灰填上漏水的罅隙。

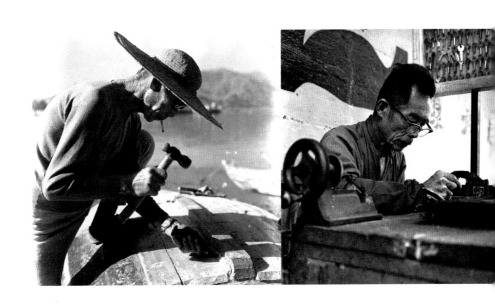

一九七〇年　渡海小輪上　賣藝者

昔日的佐敦道渡海小輪，
船費樓上二毫，樓下一毫，
偶爾見到有藝人獻藝——拉二胡。

一九七二年　大埔　賣帽小販

是日端午節，
大埔海面上有龍舟賽，
賣帽的小販趁機擺賣，
攤檔靠近觀看比賽的地方。

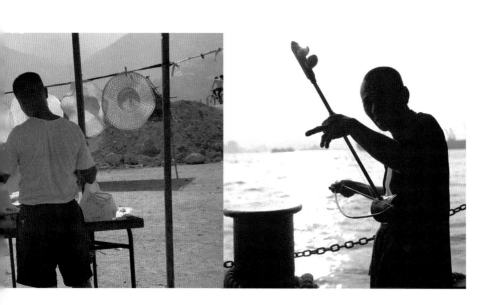

一九六五年　沙田　小買賣

昔日的小販像雜貨店和魚肉檔等，都是用鹹水草（莞草）綑綁貨物的，快捷便利。如是零碎如豆類粉類或糖等，則加上一張舊報紙或舊電話簿頁。莞草是東莞出產，故名，往日的草編織品例如草蓆草墊等，曾經行銷世界各地。

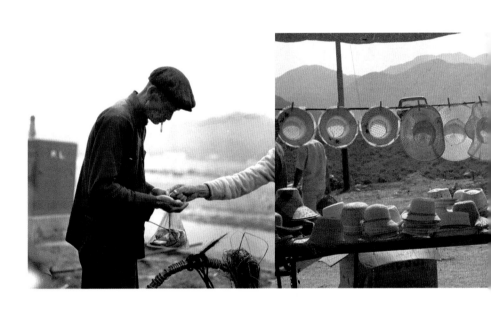

一九六六年　觀塘　清潔工人

一九六七年無綫電視台成立不久，
有一劇集由李添勝扮演
名為「掃街茂」的角色，
他塑造得入木三分，深得市民好評，聲名大噪。
他現在已是監製的身份了。
圖中的清潔工人使用的工具只有掃把和一擔竹籮。

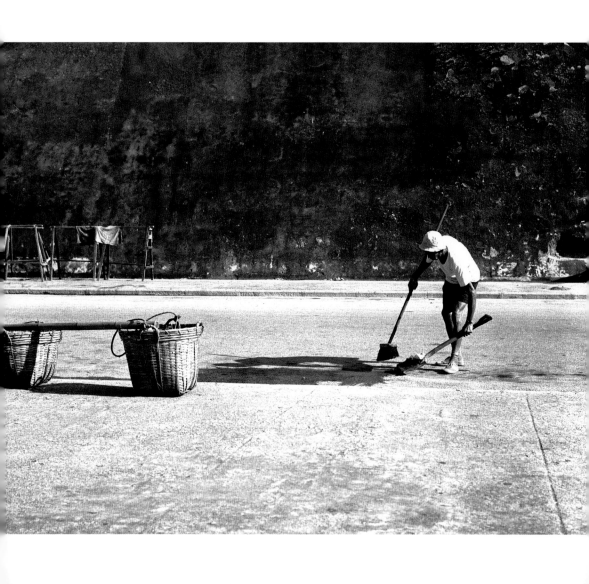

一九六五年　北角　推大車

木頭車是昔日運輸少量貨物的常見工具。

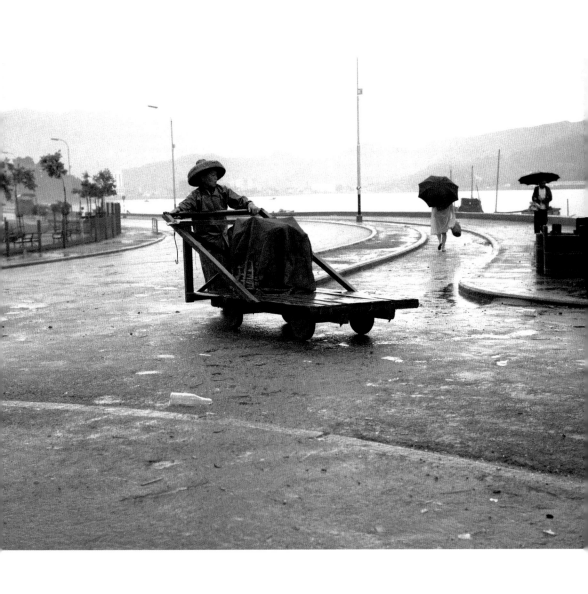

一九六九年　中環　報販

街邊的報販，為生意發愁。

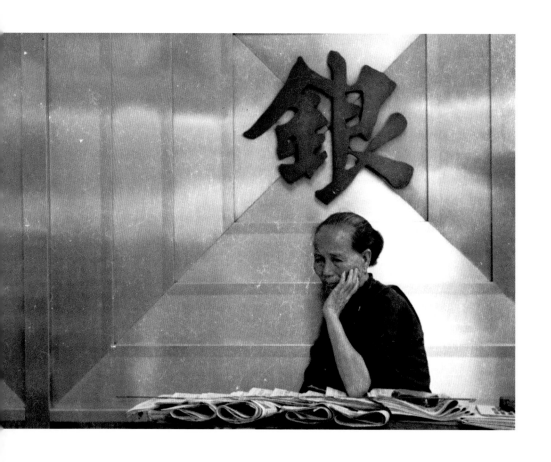

一九六五年　佐敦道碼頭　待僱

苦力（Coolie）是搬運工人，經常駐守在碼頭、車站和工廠區，幫人搬運行李或貨物。一根扁擔（竹槓）和一捆粗麻繩就是謀生工具。廣府話喜稱扁擔為「竹升」，相對槓的「降」音，較為吉利。

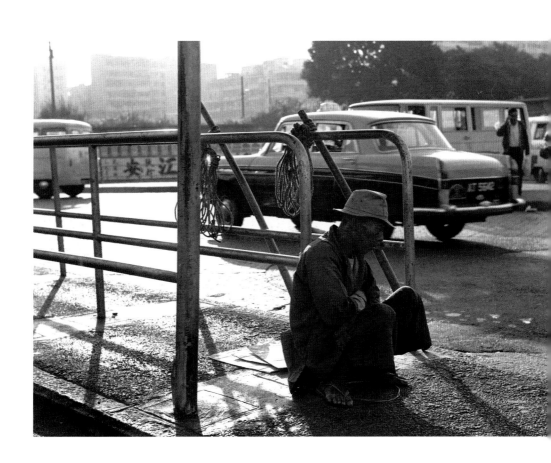

一九七二年　九龍城　執行任務

警察執行任務，盤問疑犯時，大批途人圍觀。

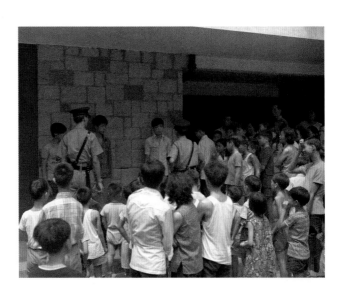

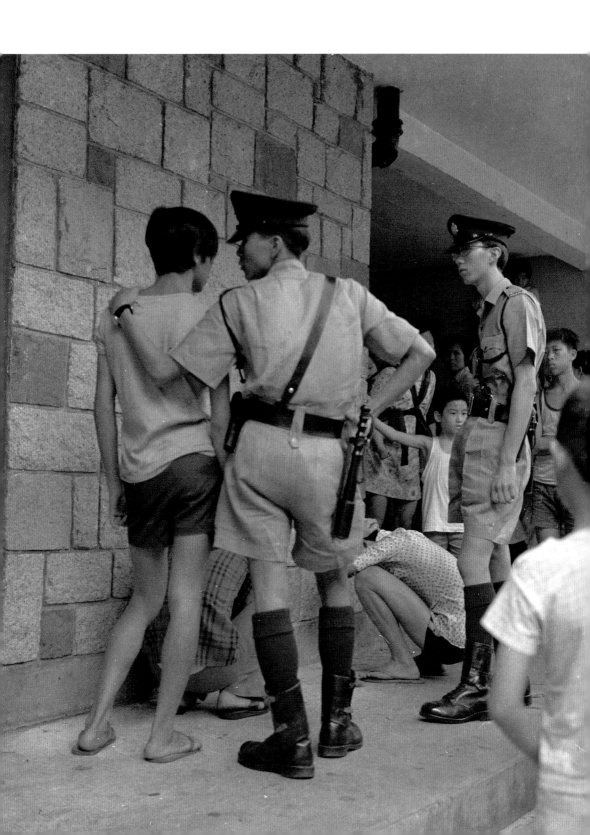

一九六九年　觀塘　養火雞的人

昔日石硤尾、橫頭磡、黃大仙、
牛池灣和觀塘區的山坡上都有很多寮屋，
用木板和鐵皮搭建而成。
有些人利用小小的一片空地飼養一些禽畜出售，
多數留待大節日如新年、端午、中秋、
冬至和聖誕等善價而沽。
圖中的養火雞者正趕著一群火雞往街市。
靠在路旁有輛寫著「基督教聯合福音流動診車」者，
方便寮屋區及徙置區的居民前往求診。

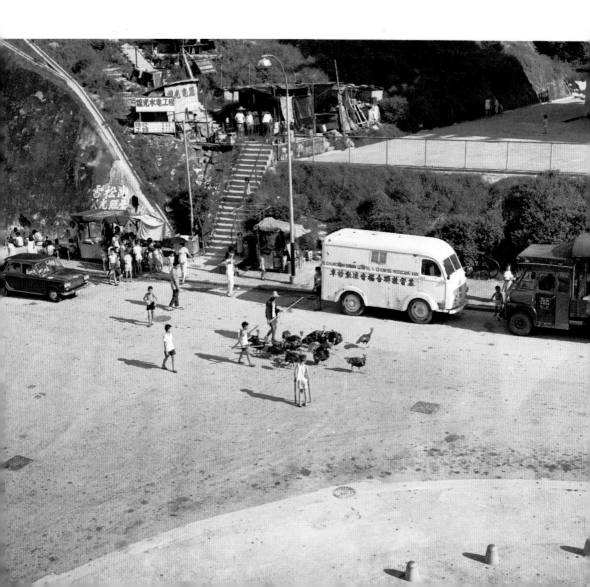

一九六八年　石硤尾　天台學校

五六十年代，教會團體因當時的兒童失學問題嚴重，向政府提議以徙置區的Ｈ型大廈天台作為校舍，獲得批准。及至實施九年強迫性免費教育後，天台學校開始式微，至九十年代完成歷史使命成為陳跡。圖中所見是一個星期日早上，居民在騎樓觀望，看看是否有飛機攬賣或玩馬騮戲的小販經過。

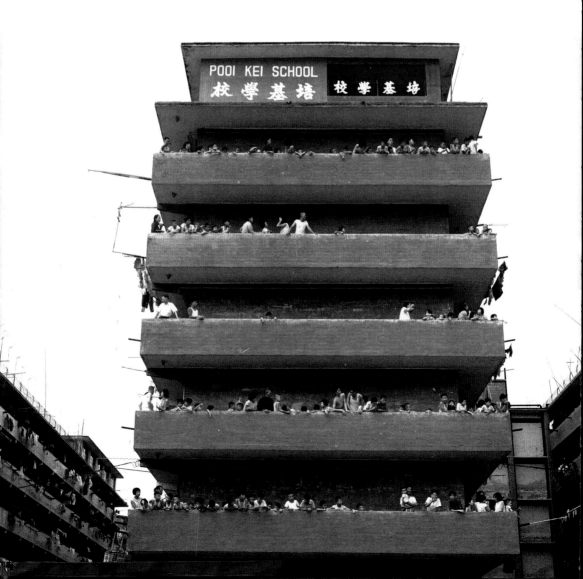

一九六七年　九龍城賈炳達道　無牌牙醫

昔日之九龍城寨的污煙瘴氣是有名的，
更有「三不管」之稱，
即英、清及中三個政府都不管的特殊地帶。
除黃賭毒外，還有許多無牌經營的牙科診所，
醫師（政府註冊的方可稱為醫生）多從內地遷來，
許多都有高明的醫術和鑲工，
收費相對有牌牙醫便宜，
診所遍佈衙前圍道東頭村一帶。

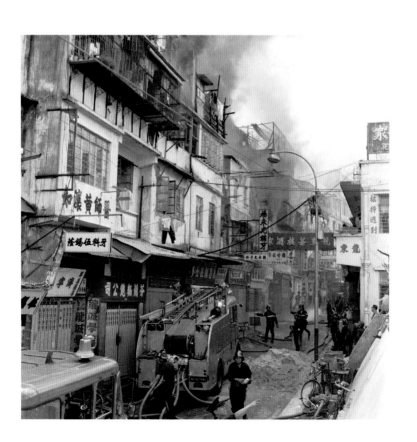

一九六九年　黃大仙　合力灌救

由於木屋區經常發生火警，居民自行組織消防隊伍，火災發生時除了報警外，他們亦會立即行動，及時搶救。圖中救火者是大磡村的民間消防隊。

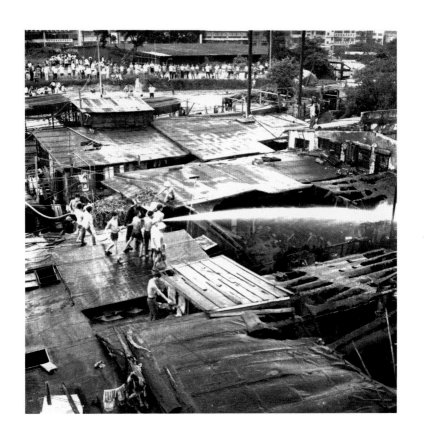

一九六八年　黃大仙　寮屋區失火

昔日的木屋區多以火水（煤油）或柴作為燃料，容易引起火災，圖為消防員灌救的情形。

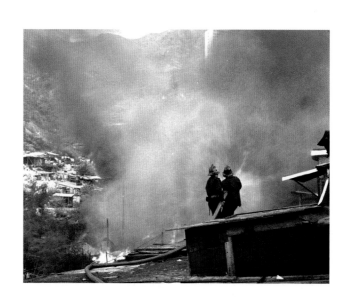

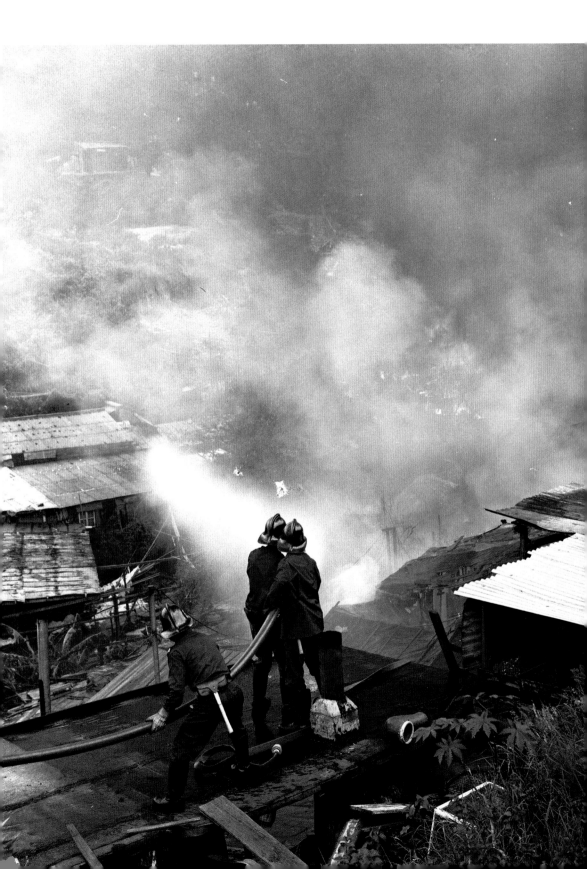

一九六八年　九龍城　賈炳達道失火

奮力灌救中的消防員，只配備簡單的工具。
失火的唐樓現已被拆卸，並改建為寨城公園。

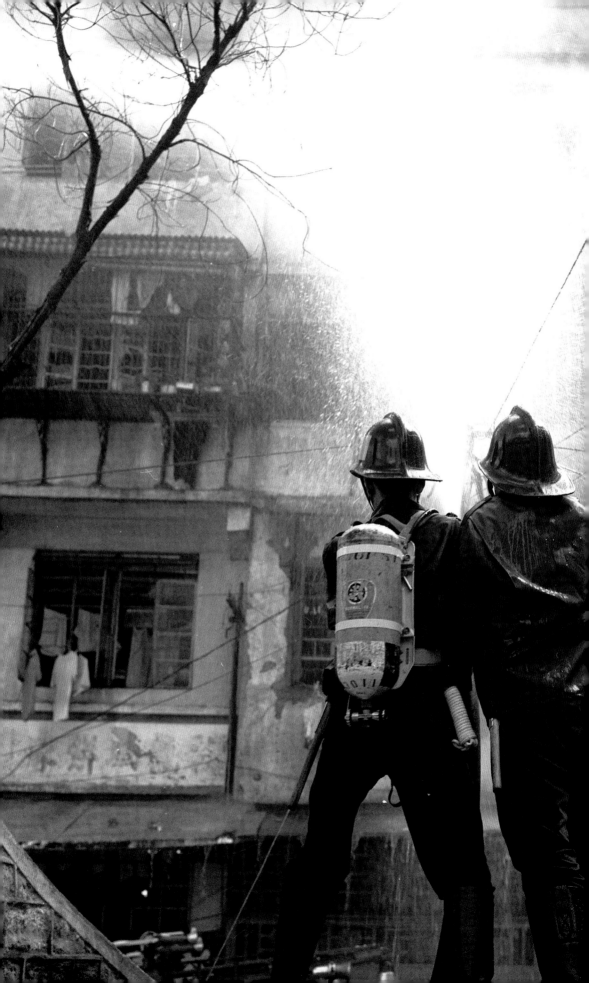

一九六九年　黃大仙　已毀的家園

昔日的寮屋，
多是用木板及鐵皮搭建，
燒柴或用（煤油）作燃料，
非常容易失火。
意外一旦發生，
家園多數會被徹底破壞。

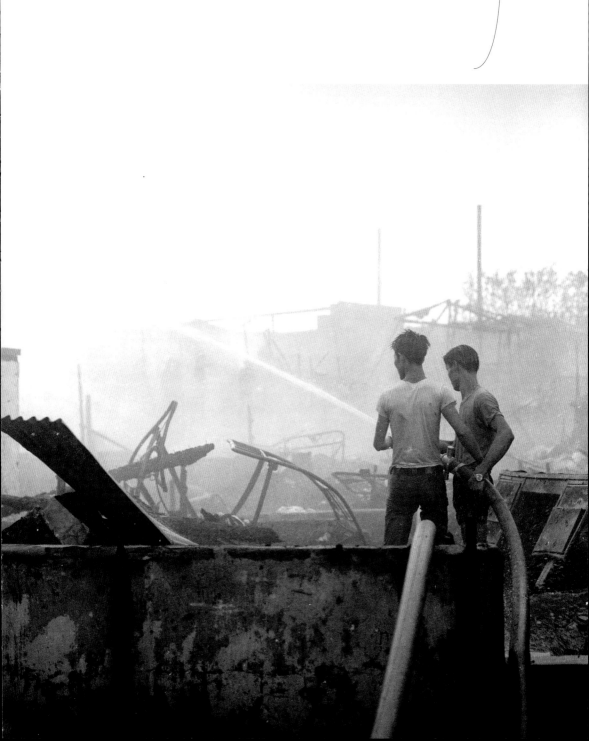

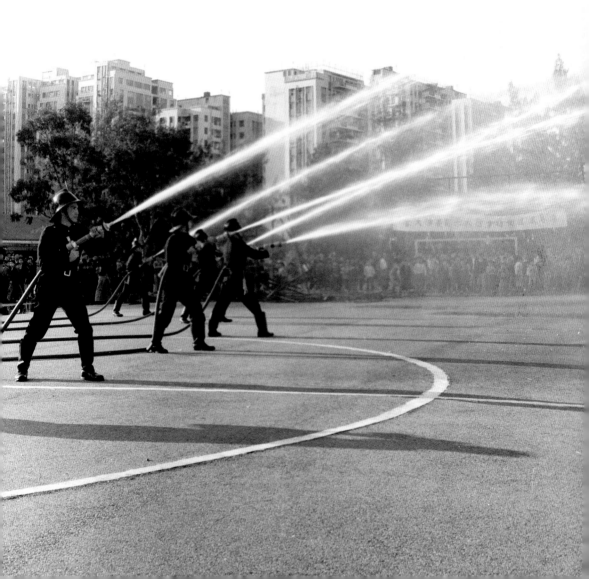

一九六八年　跑馬地　消防演習

演習可以提醒市民注意防火，亦可以操練消防員及測試各種消防器械。

一九七三年　長沙灣　貨車失火

一輛貨車行駛中突然失火，消防員正進行灌救。

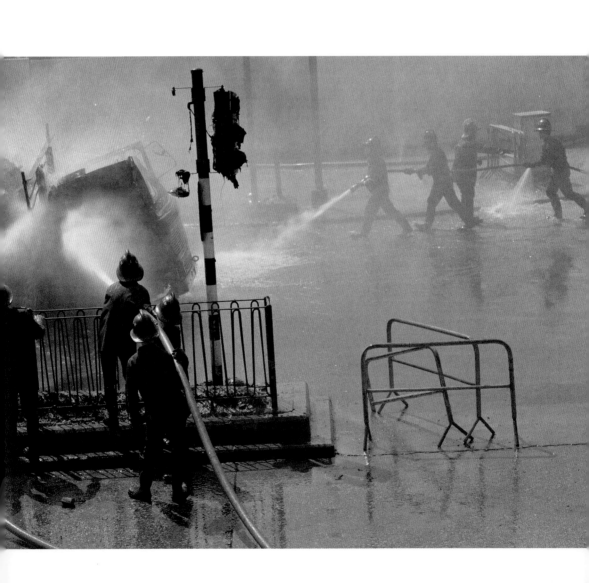

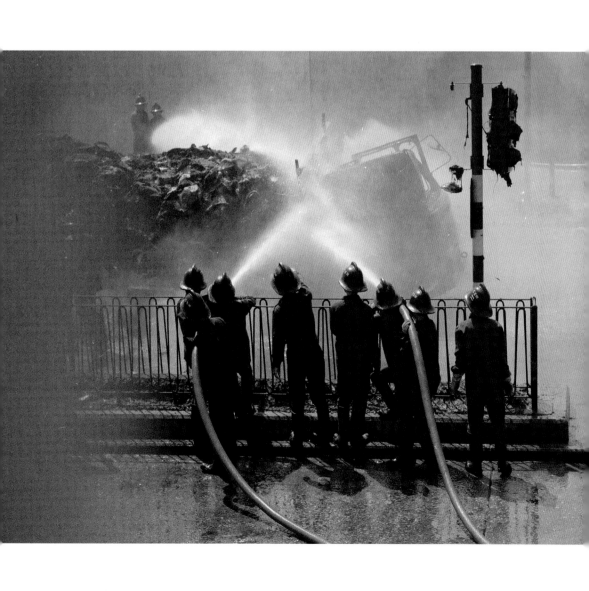

一九七二年　黃大仙　奮力護救

木屋區火災，消防員奮力灌救情形。

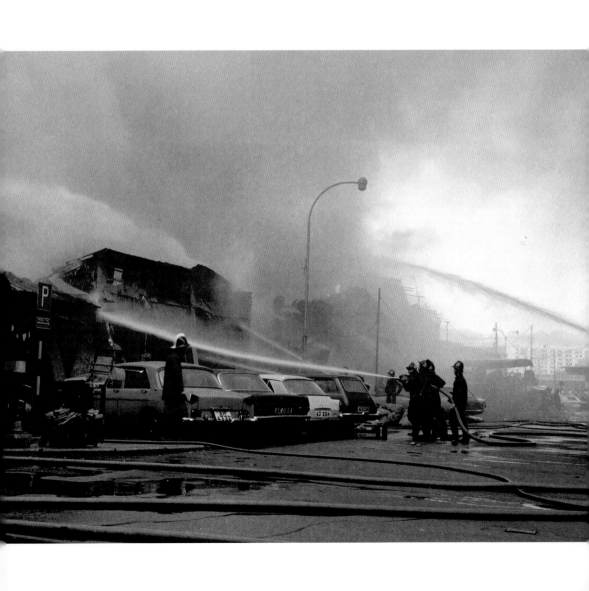

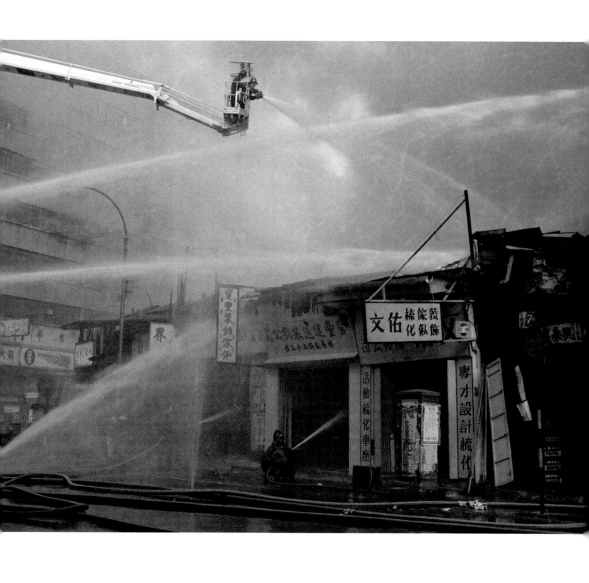

一九六六　觀塘油塘　挑水的婦人

昔日油塘一帶的山邊搭有許多木屋，非常簡陋，
缺水缺電，只有設在街道上的公用水龍頭，且距離遙遠，
用水便需挑著水桶去取，如自己不便去取的話，則需請人代勞。
圖中的婦人就是靠挑水維生的，一毫錢挑一擔水。

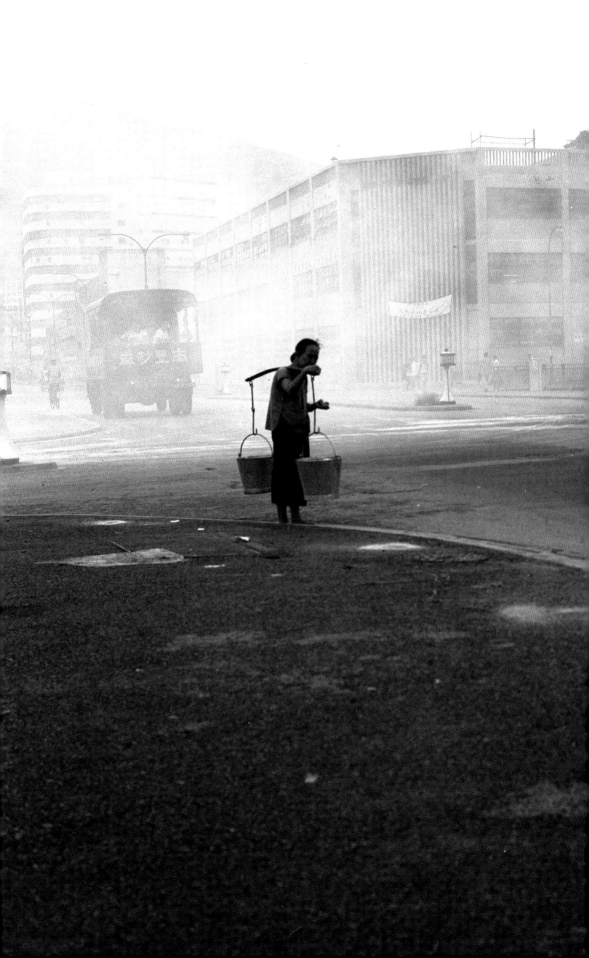

一九六九年　灣仔駱克道　運貨三輪車

灣仔駱克道雨日下的運貨三輪車，
是受僱運載少量貨物之用，
後來給小型的貨車取代。
圖中的大廈有一間頗為著名的「三元麵食」，
但該大廈現已拆卸重建。

一九六六年　九龍城　賣金魚的小童

雨日，一名拿著一個木架擺放著
一袋袋金魚的小童匆匆而來，
他是在附近市場擺賣金魚的小販，但天公不作美，
只好匆忙收工。
昔日在家中的大哥或
大姐需要照顧弟妹和工作幫補家計，
工種包括當小販、開車門或擦鞋等。
逾十歲才能入學或沒能入學的兒童多的是，
一九七八年自政府實施九年強迫性免費教育後，
情況才有所改善。

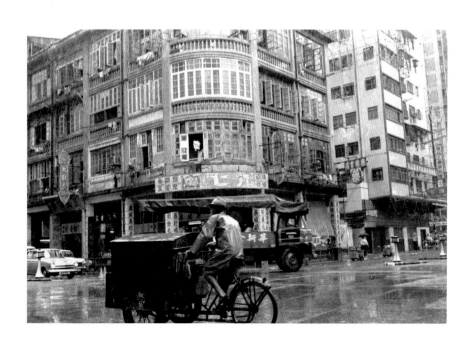

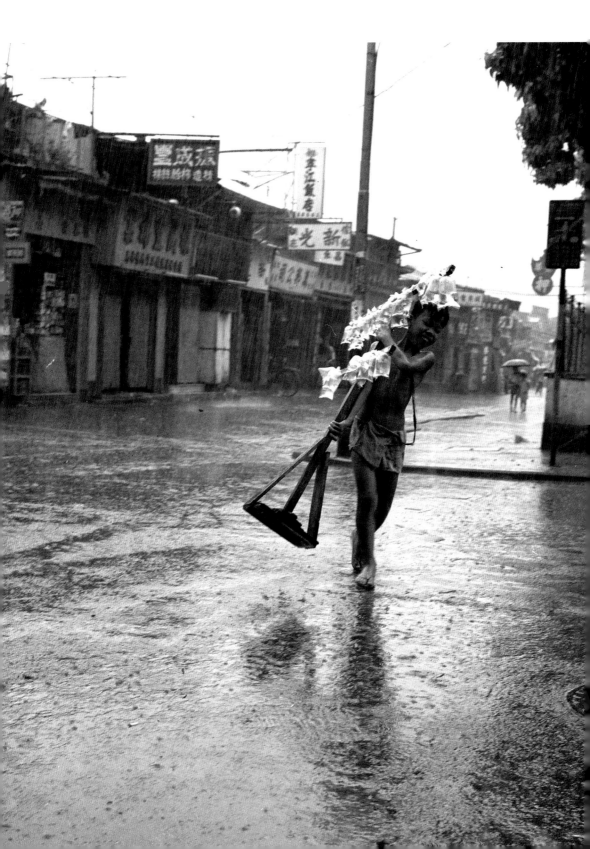

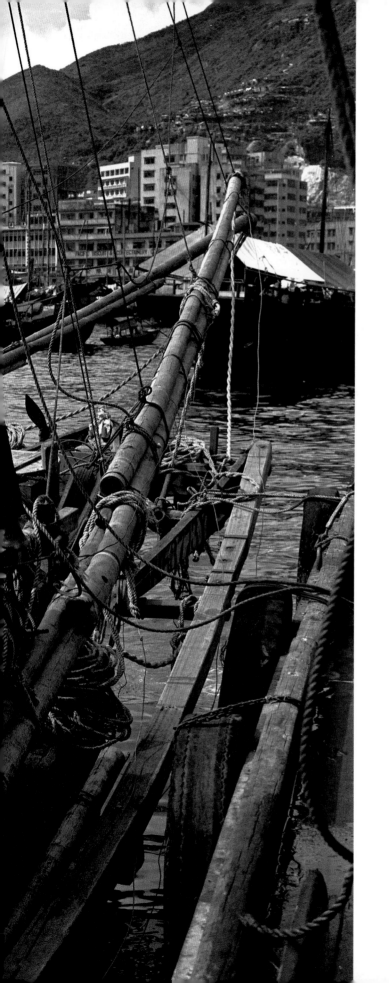

一九七五年　香港仔　出海前的準備

出海捕魚之前，
雖然儲備生雪作為漁穫保鮮之用。

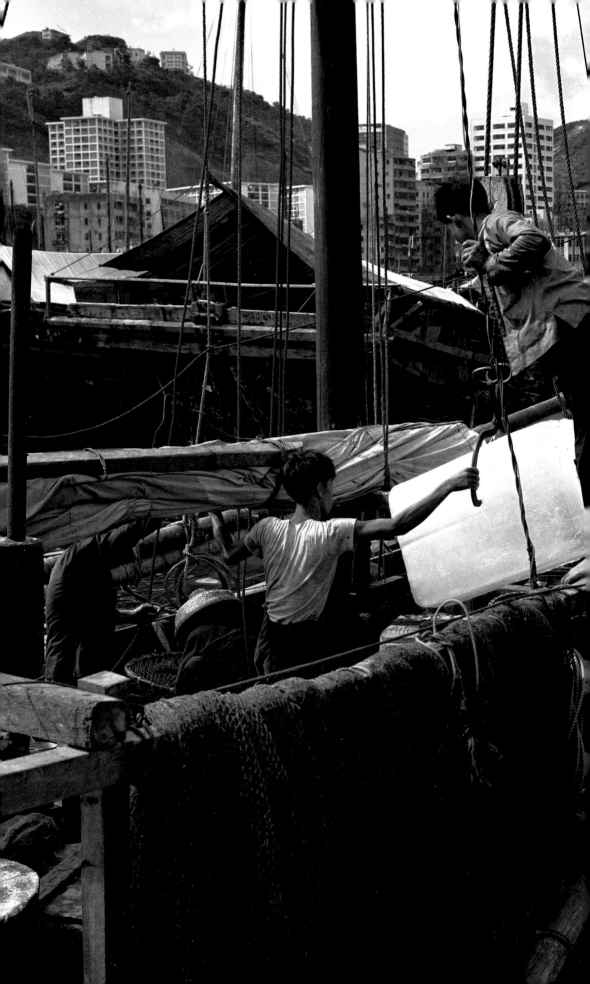

一九六九年 九龍 尖沙嘴公共碼頭

「嘩啦嘩啦」是上世紀六七十年代的一種電動汽船，每當渡海小輪（天星及油麻地）午夜停航後，乘客就改搭這種小汽船。

平時用作接駁，運輸停在維港或離岸較遠的大輪船上的人或貨物，有如水上的士。

每當掛上強風訊號的日子，所有渡船停航時，它就大派用場了。

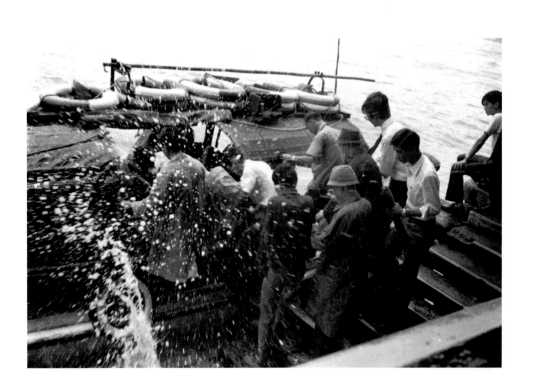

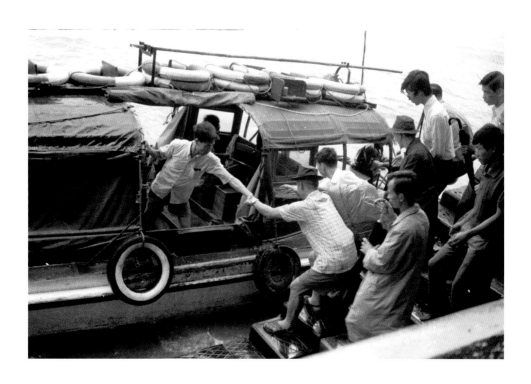

一九六七年　鴨脷洲　船廠一角

昔日香港水域，
船隻不斷地穿梭往來，
運輸貨物的、
乘載人客的和捕魚的比比皆是。
因此有很多地方都設有船廠，
除造船之外，還為船家修理、
清洗和髹油等，當然還有補給。

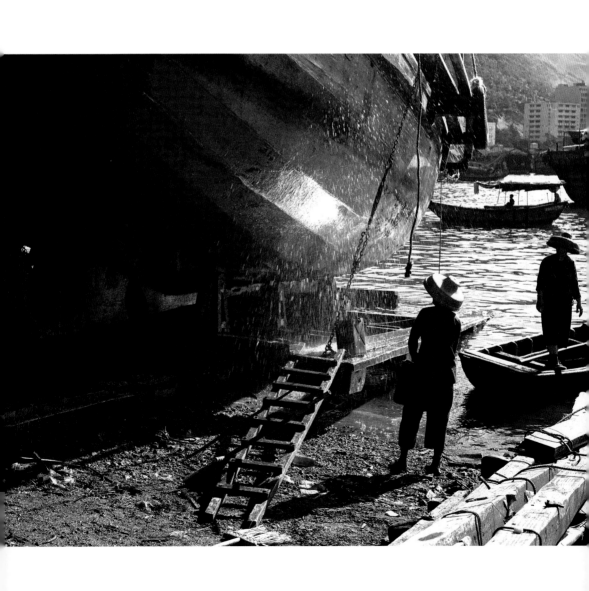

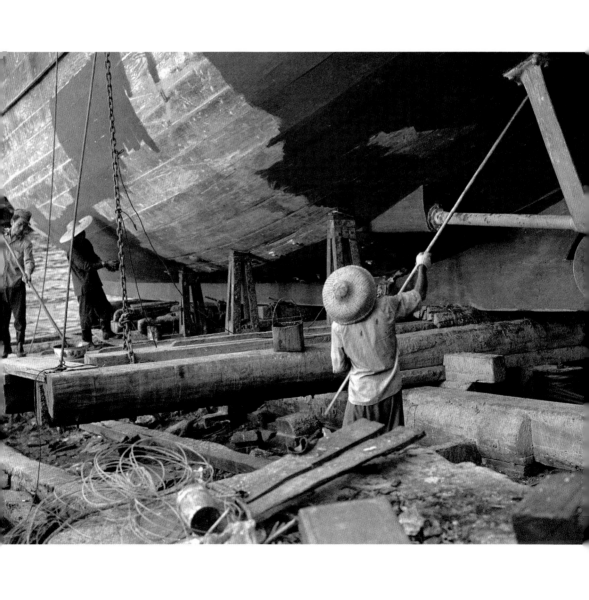

一九六六年　西貢　補魚網

捕魚後的網需要修補。
早期的漁網是用白麻織成的，
需要用蛋白（鴨蛋）漿浸、晾乾後待用。
餘下的蛋黃會被醃製曬乾出售。
現在的魚網是用尼龍絲製成的，
不需漿浸了。

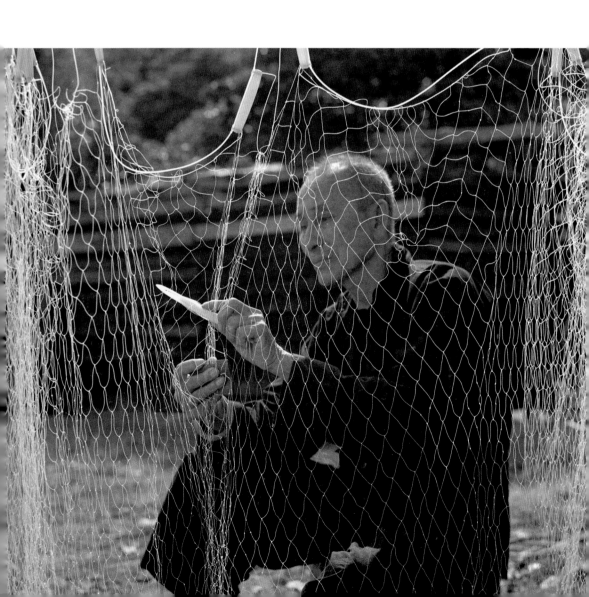

一九六六年　香港仔　挑選

香港仔漁市場一角，
老婦人將魚分類清洗，
準備作為打魚蛋的材料。
大木桶和竹籮是街市的必備工具，
當年的社會並沒有什麼福利，
為維持生計，
長者也得工作。

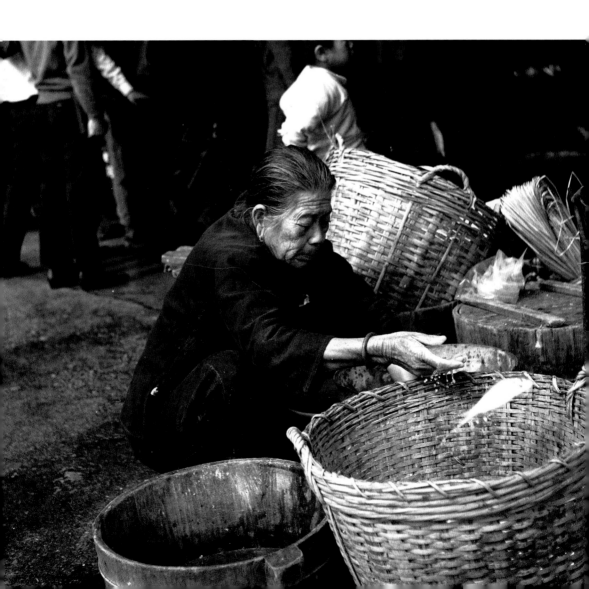

一九六五年　元朗　運蠔

流浮山是香港有名的產蠔區，
也是老饕們經常出沒的地方。
潮退時工人會用拉索把一籮籮的生蠔吊起，
放在車上，送去市場。

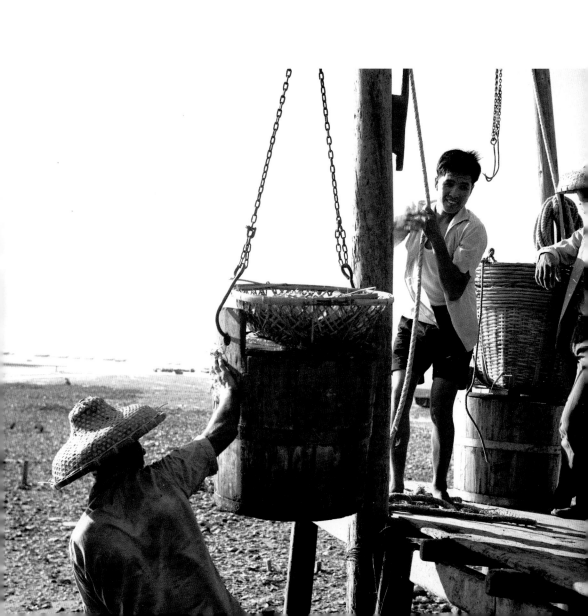

一九六五年　荃灣　擺賣漁穫

昔日的碼頭如北角、
深水埗及荃灣等，旁邊都有艇家擺賣漁穫，
他們用小艇在港海不遠的海域捕獲一些小魚、
蝦或貝殼類海產，價錢便宜，
吸引家庭主婦或趁放工之後順手購買的人士。
圖中的艇婦和兩名小孩子在舊荃灣碼頭
（即今日如心廣場）擺賣，點算之下所得無多。
他們都是衣著襤褸，赤腳，是貧苦的草根階層。
盛載漁穫的是久違了的搪瓷面盆。

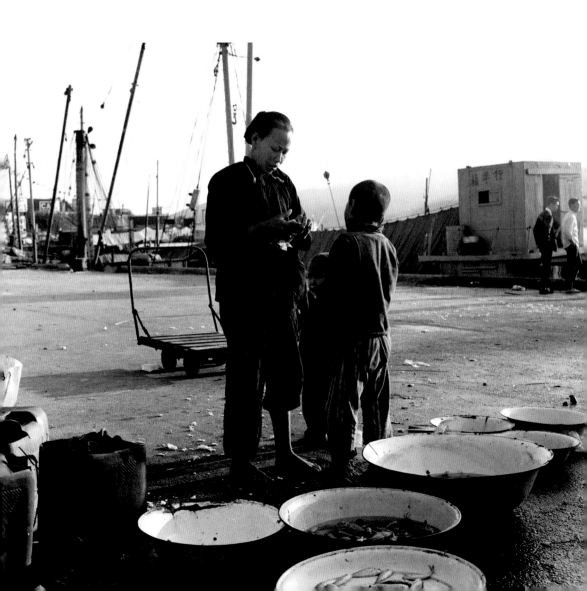

一九六五年 橫頭磡 曬布

紡織品及成衣曾是香港出口的重要部分，
在上世紀七八十年代是香港出口的第一位。

曬布是漂染的其中一個工序，
織好的布要先漂白和曬乾才能染色。
由於昔日紡織業蓬勃，整染也要配合，
因此曬布的工地遍佈各處，
例如橫頭磡、荔枝角及屯門等等。

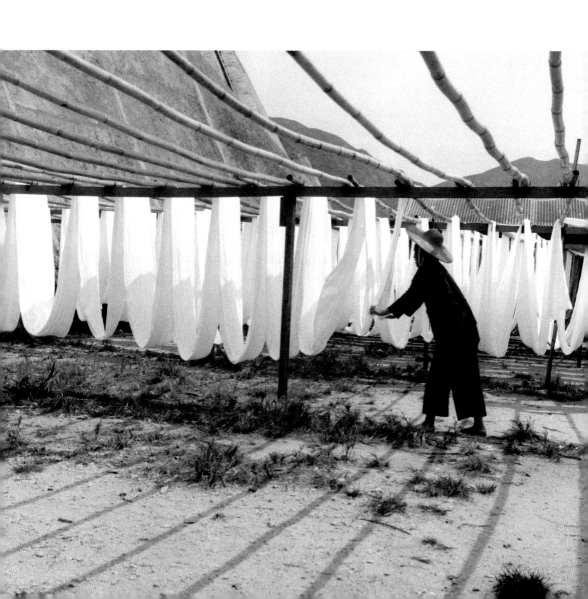

一九六六年 鴨脷洲 髹船篷

水上人家的小艇（蜑家艇）形狀似欖核，
艇上的篷是用竹間格加上帆布而成，
間中需要髹上桐油使之防水及更耐用。
圖中的漁婦正在髹油漆或桐油。

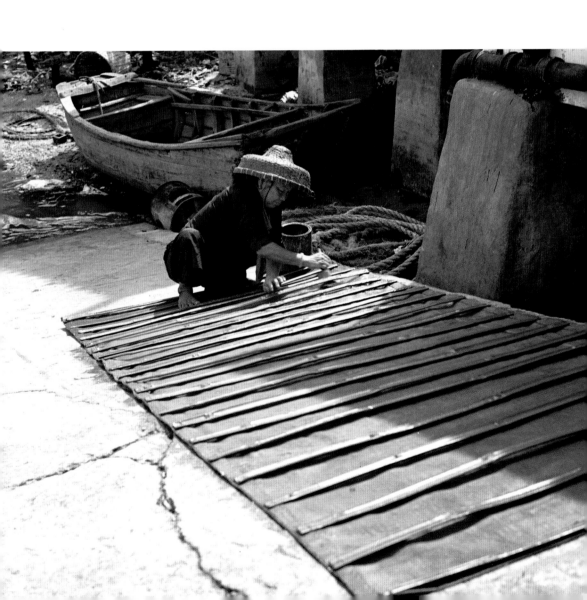

一九六五年　坪石　石礦場

古時人類採石的方法是直接靠人手及應用簡單的熱脹冷縮原理。後來才懂得用鐵製的工具如鎚和鑿等。

近代，由於科學技術的進步，多採用爆破、力學及應用電腦，採石的效率大大提高。

爆石規定在正午十二時進行，事前敲響鐘聲示警。

九龍地區曾經有八十一個石礦場，當年觀塘的牛頭角、茶果嶺、茜草灣及鯉魚門等村落，合稱為「四山」，以產石稱著。對改善民生，造福人群，發揮了很大作用。

圖中是坪石的一個石礦場，出產碎石（石屎），配合三合土建材之用。

一九六七年香港發生騷亂，政府嚴密管制火藥，不再續牌予採石公司，從此石礦場相繼結業。

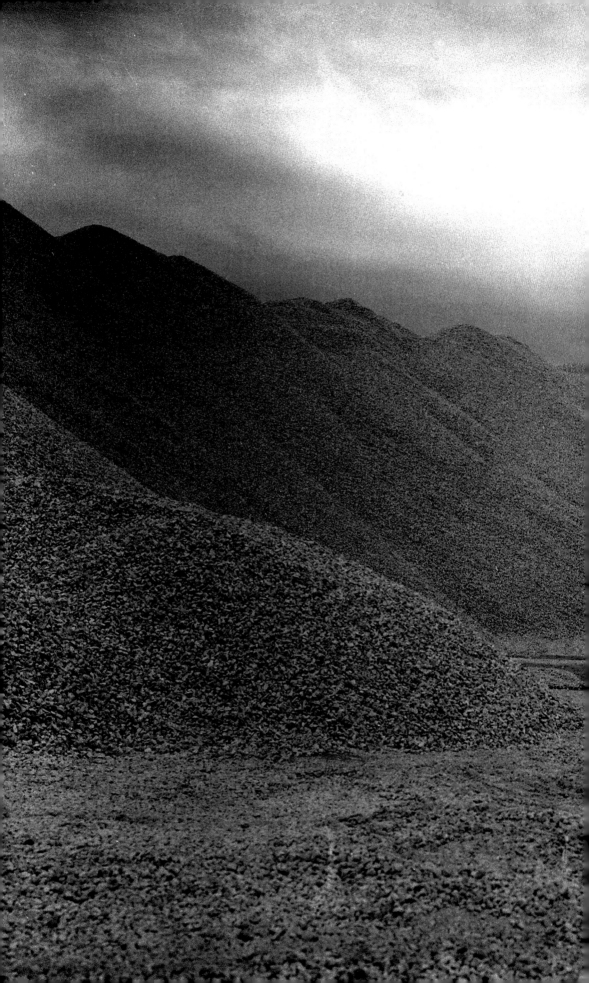

一九六四年　青衣島　灰窰

石灰在當年是一種非常有價值的原料，
把石灰混合泥沙可以作為建屋的材料，
可以保護木艇防蛀蝕，
填塞木罅防漏（加桐油），能中和酸性土壤、
殺蟲、防腐和製鹽等功用。

工人把蜆、螺和蠔等貝殼和珊瑚放進窰裡煅成灰，
工序雖簡單，但在酷熱、
灰塵滿佈和煙燻的環境下工作是十分辛苦的事。

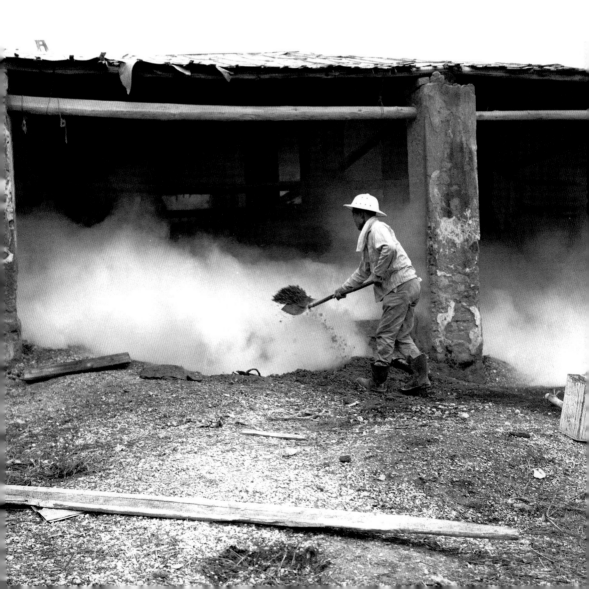

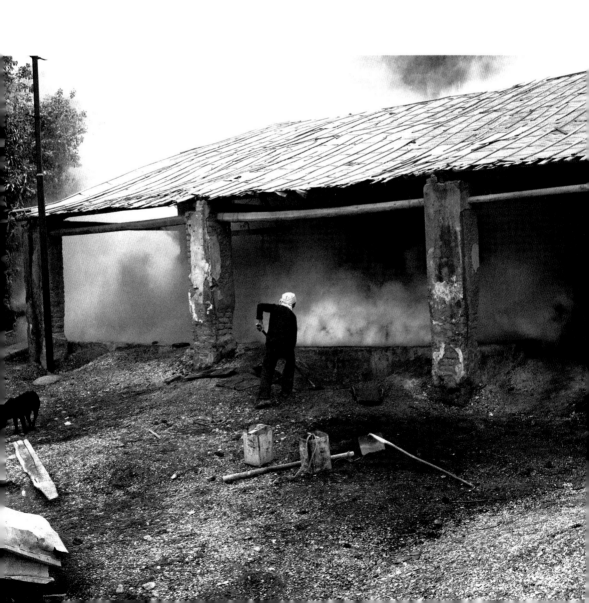

一九六六年　元朗　風爐製造場

風爐是用柴或炭作燃料，
現在多是作「煲仔飯」之用，
由內地進口。

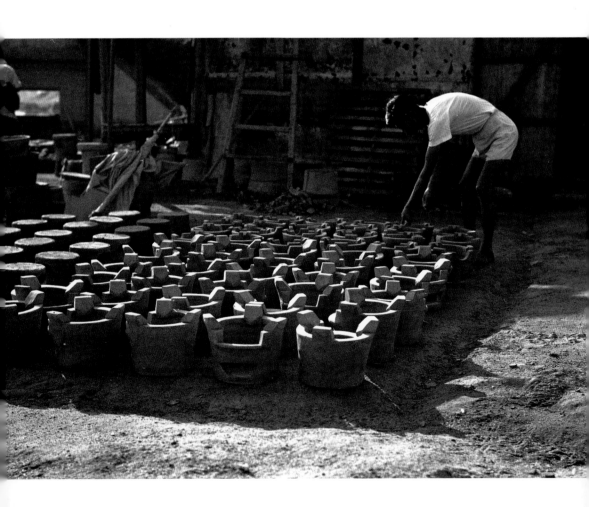

一九六九年　上水　磚窰

製磚的方法是先用木製成框形的容器，放入粘土，待形狀固定後，陰乾或曬乾成磚坯，再放入窰內加熱燒成為磚。視乎泥土的性質分為紅磚和青磚，流浮山名叫白泥的地方，出產的白泥瓷土可燒製瓷器。由於磚的製作需要佔用農地和消耗大量燃料，因此現已被淘汰，代之由內地進口。

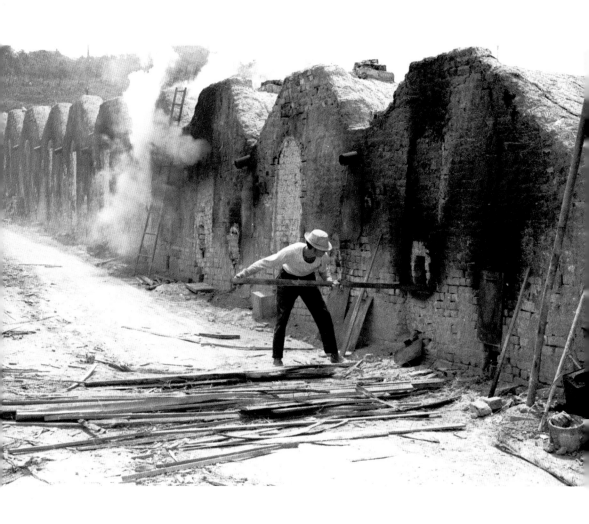

一九六八年　屯門　開山劈石

最原始的爆石是採用熱脹冷縮方法，
用柴或燃油在石上加熱，
然後潑上冷水使其破裂，
再逐小塊搬離。
後來多採用火藥爆炸，
先在石上鑽洞，
藏下火藥，然後引爆。
爆石時行人和車輛等一律要在範圍外停下。

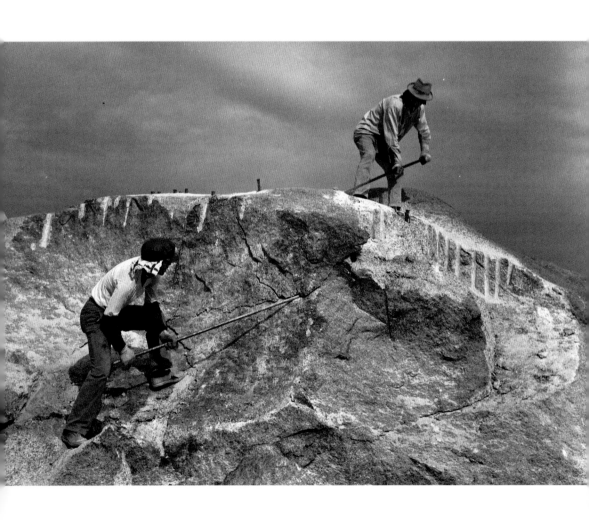

一九六五年　觀塘　修補斜坡

一場大雨過後，
斜坡給雨水衝擊，土壤鬆脫，
隨時有塌方的可能，
工人於是用簡單的工具進行修葺。

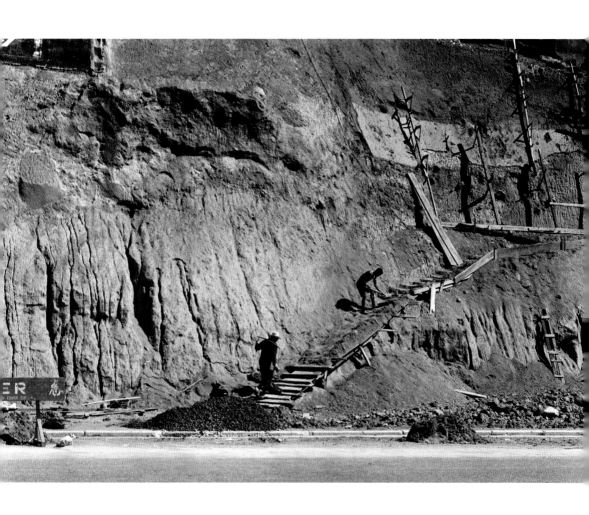

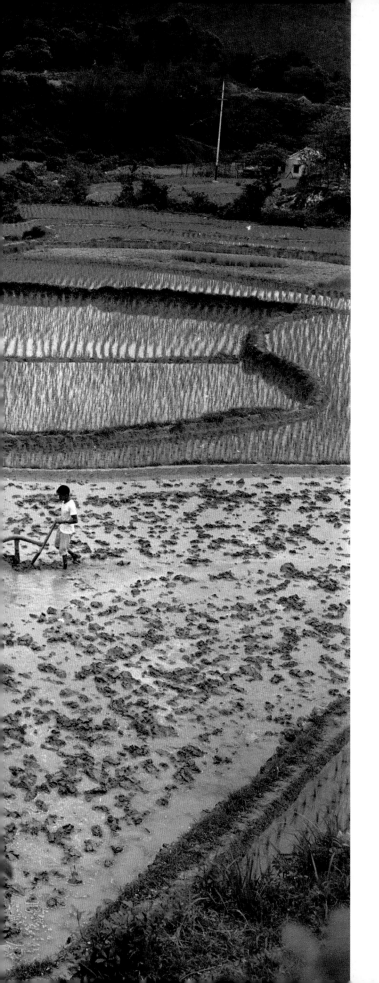

一九六五年　元朗　牛耕田

元朗、沙田、大埔及大嶼山等地，
都曾是種稻米的地方，
當年的「元朗絲苗」及「大嶼山黑糯米」，
膾炙人口。

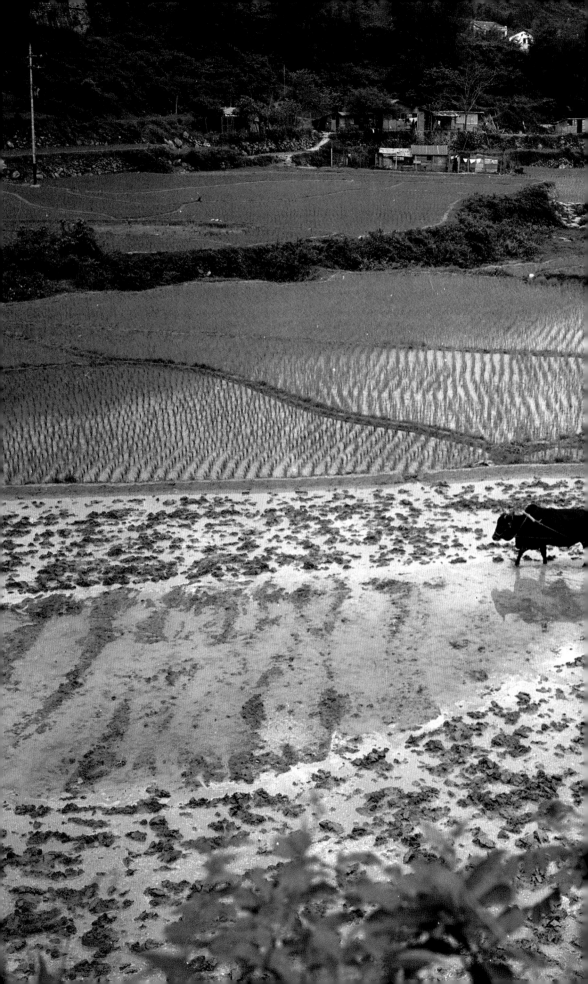

一九六九年　元朗　打禾

「元朗絲苗」曾經是著名的優質白米。

圖中頭戴客家帽的農婦正在打禾，她把一束束禾穗用力擊在木桶內架著的木板上，使禾穗脫在木桶內，一塊竹笪插在桶內圍住，使禾穗不會掉出桶外。

而禾桿曬乾後也可用作燃料或牛馬的飼料，燃燒後的火灰就是肥料，全身是寶。

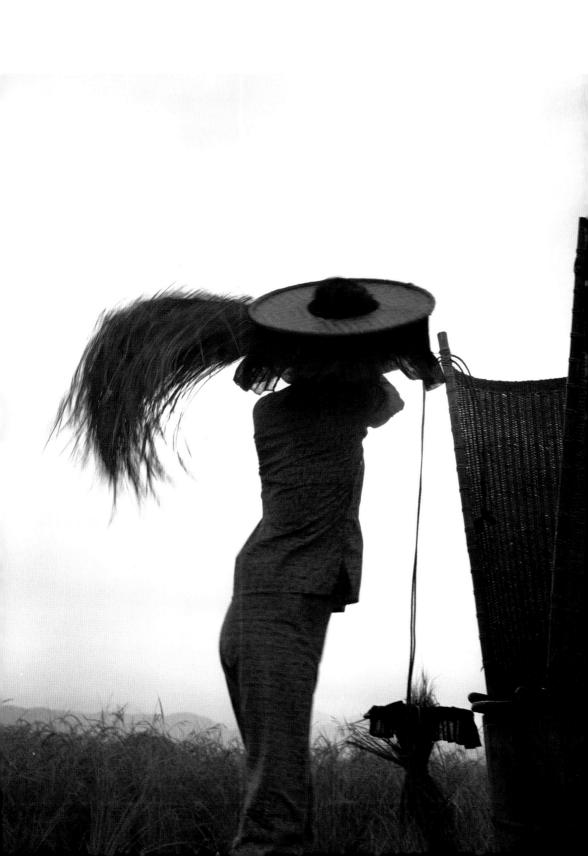

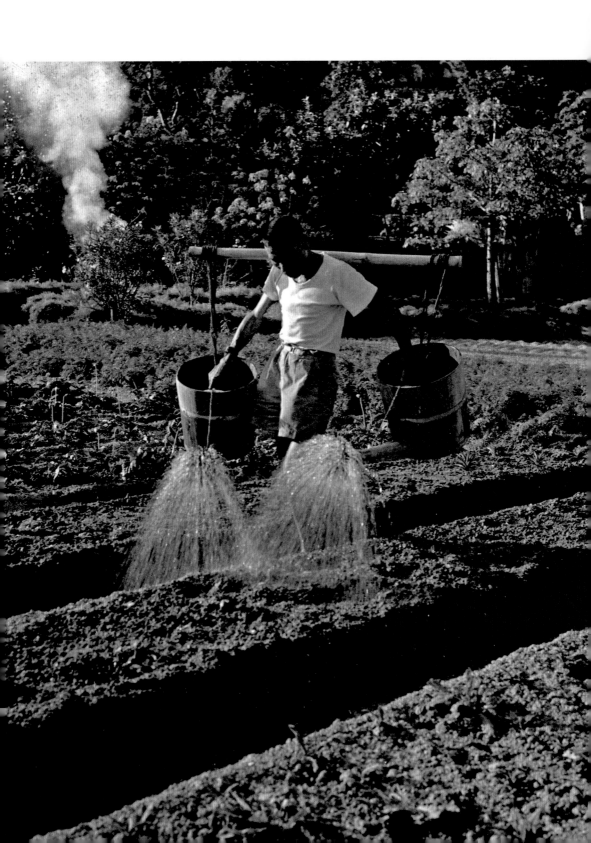

一九六四年　沙田　淋水

往日的菜農每日都要淋兩次水，
分別是早上和黃昏（雨日例外），
平日要除草、滅蟲和施肥等。
收割時則要清晨三四點鐘開始
收割好後送菜到蔬菜收集站，
然後運到市場出售，
工作十分辛勞。
現在農地大多鋪設自動灑水器，
定時操作，
免卻人工淋水之苦。

一九六六年 荃灣 大窩口曬場

要長時間貯藏農作物如穀類或豆類，
就得曬晾，
昔日農村名為地塘的地方就是曬晾的場地。
曬乾後把豆磨成粉，
便可製成豆製品。

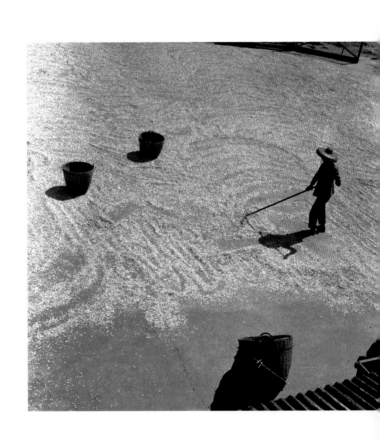

一九七一年　大埔　出田去

大埔當年是漁村亦是農村。
禾稻成熟時，
農婦挑著收割的農具往稻田去。

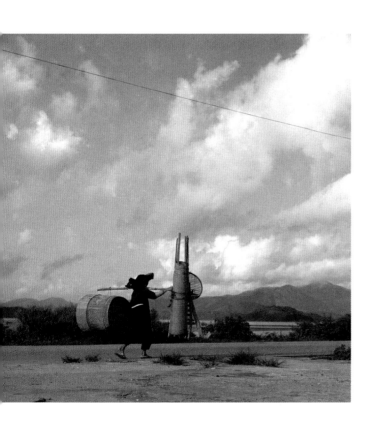

一九七〇年 元朗南生圍 漁塘作業

昔日淡水魚養殖遍佈新界西北部，
包括元朗錦田、
上水及天水圍一帶，
普遍養殖的是大頭魚、鯇魚、
鯪魚、鯉魚、福壽魚及烏頭等。
近年來漁塘的面積逐漸縮減，
新界地區的漁村和農村的環境已日漸淡化。

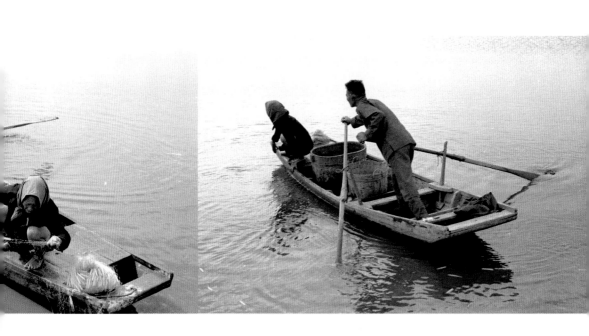

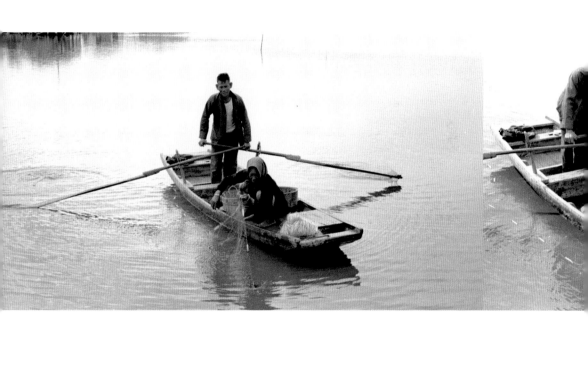

一九六四年　沙田　挑水

婦女從海上挑水，
供給酒樓食肆養海鮮、
貝類之用。

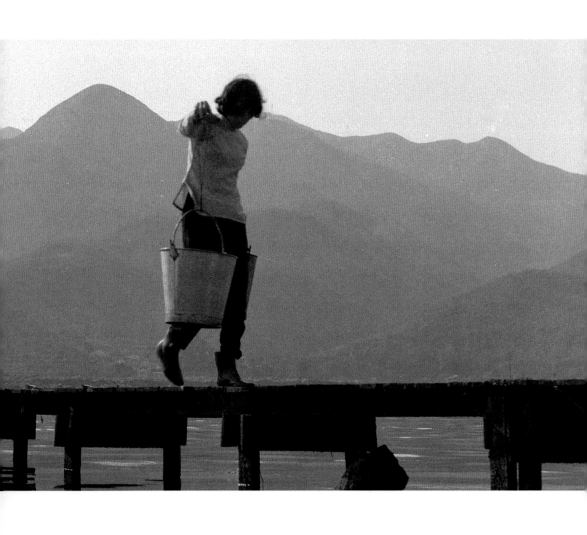

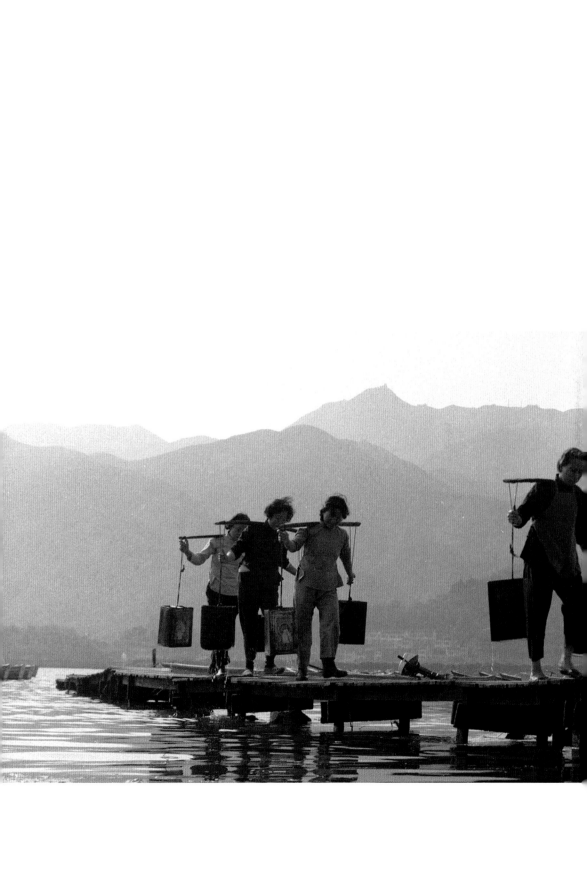

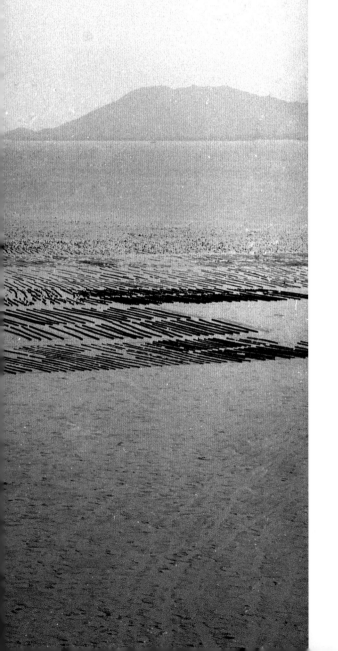

一九六四年　流浮山后海灣　蠔田（又名沉田）

有百多年歷史的流浮山養蠔業，
早年都是使用海底養殖法（底鋪法），
方法是在泥灘上放置石塊、
瓦片或柱桿等。
後期多把混凝土塊放在泥灘裡，
用以收集蠔苗，飼養四至五年便可收成。
現時多用浮排養殖法，
方法是把輸入的中蠔放在懸掛木排的籃內，
養殖約六至十二個月後推出市場。

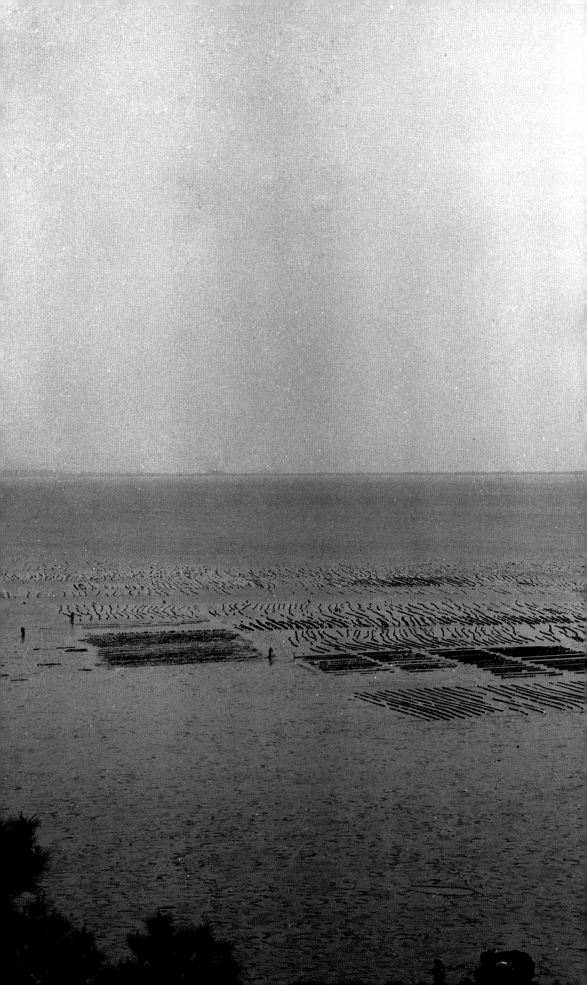

一九七〇年　元朗　流浮日落

蜑民家庭趁潮水開始上漲時返回艇上。

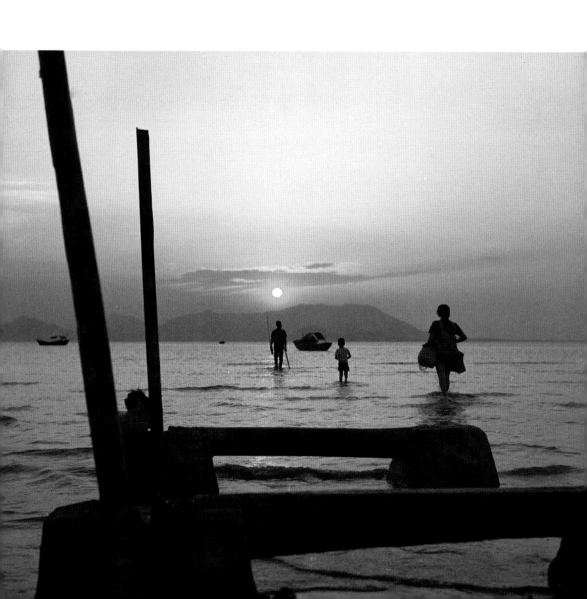

一九六八　沙田　捕捉魚苗

烏頭魚喜歡在有鹹淡水的
海岸交配產卵和延續下一代，
因此每年十月至翌年三月是捕捉魚苗的季節，
捕獲魚苗後再放在半鹹的魚塘中養殖，
是很受歡迎的一種魚。

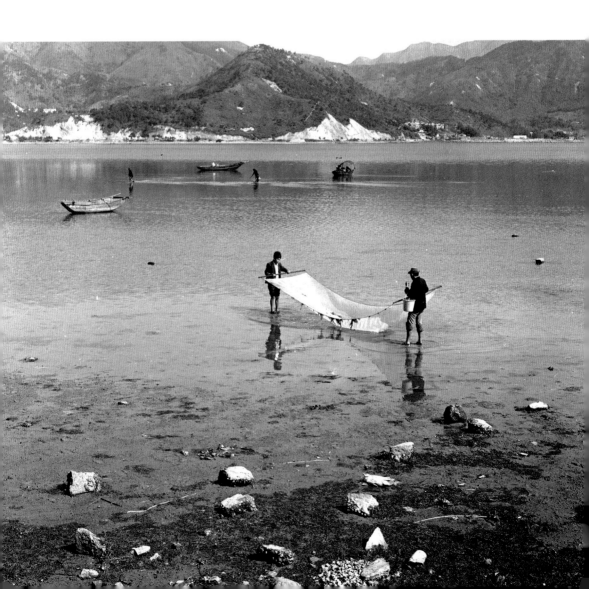

一九六四年　沙田　曬網

捕魚後，魚網必須曬晾，
否則發霉不耐用。

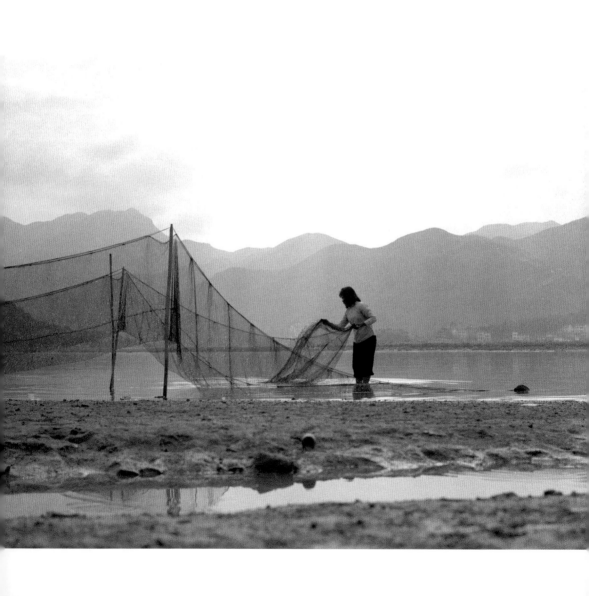

一九七〇年　元朗南生圍　漁塘作業

拋網是捕魚的一種方法。
背景是南生圍當年的景色，
魚塘現在已長滿了蘆葦。

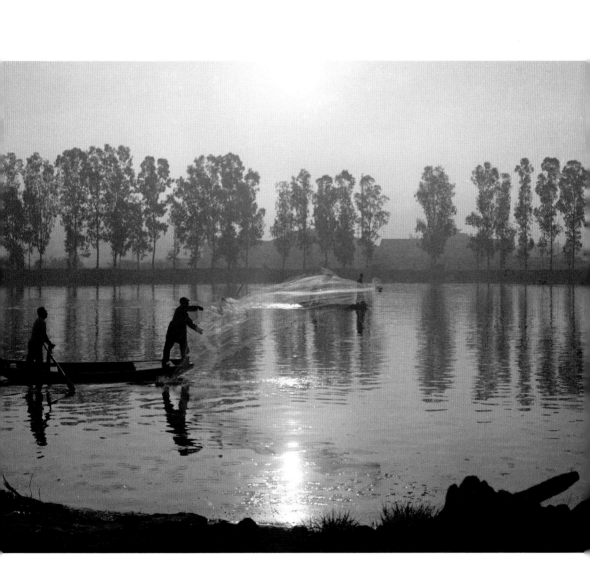

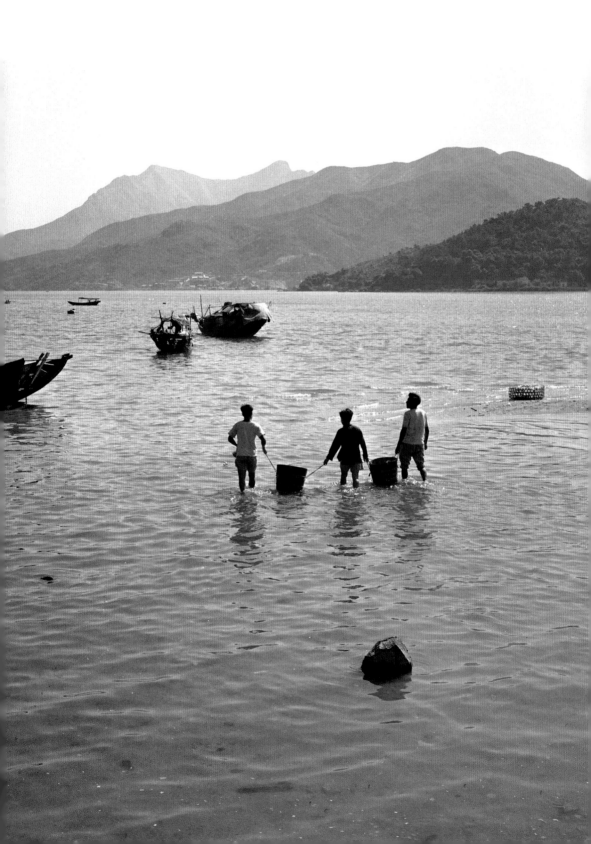

一九六八年　沙田　捕魚歸來

小艇捕魚歸來，
岸上的家人挽著水桶前往接載。

一九六六年　沙田　捕魚

用小罾捕魚，
只能在岸邊淺水的地方捕些小魚，
對岸是圓洲角。

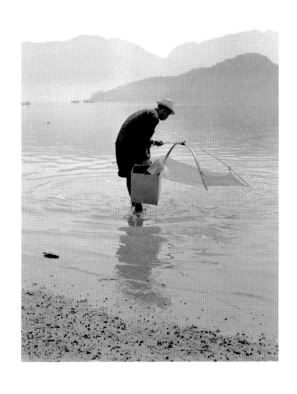

一九六八年 屯門蝴蝶灣 罾棚

香港的海岸線綿長曲折，
令捕魚業尚有作為，
在香港水域或鄰近水域現在也能見到海中作業的船艇。
捕魚的方式很多，
罾棚就是其中一種較為原始的方法。
罾棚是用竹枝支撐漁網，
竹枝在水底沒有支點，
可以令漁網上升水面或沉下水中，
岸上另架設一轆轤，以繩索控制漁網之升降。
作業時，先將網沉下水中以待游近的魚類進入網內，
再隔若干時候拉起，
倘見有收穫，繫緊漁網後用小舢艇划至網邊，
或開啟漁網下的袋（如有）取魚。
這樣方法稱「拗魚」，操作者稱為拗魚公，
操作者都必須掌握漁訊的規律，
對潮汐漲退、季節及天氣變化等，
都要有一定的知識，
才能有所收穫。

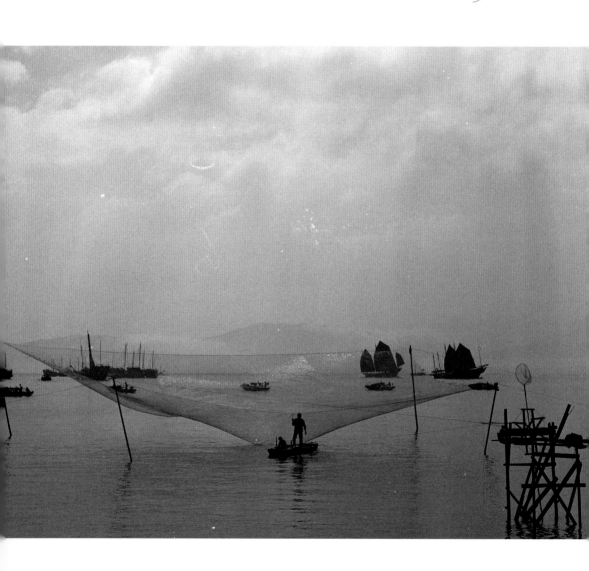

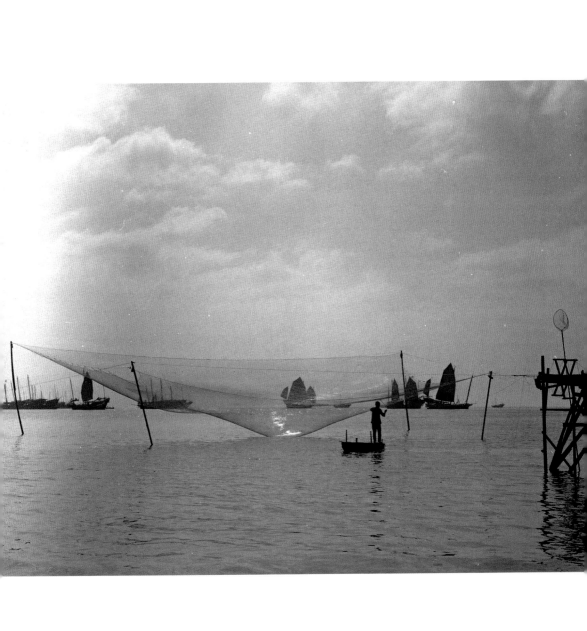

一九七〇年　元朗　日落猶未息

蠔民正在把採挖而來的蠔運走。

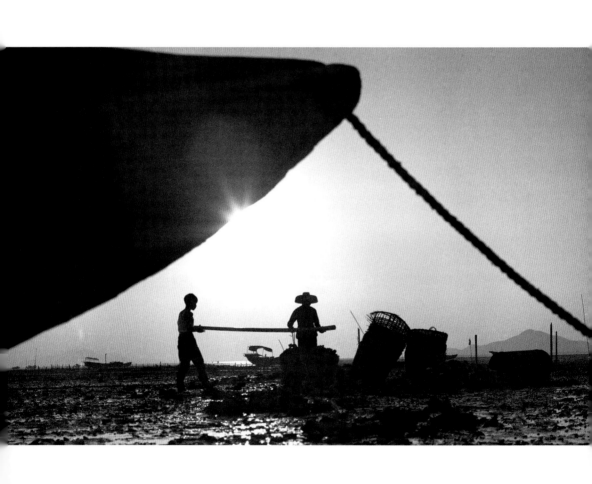

一九七一年　元朗　艇家

流浮山一帶是漁民私養蠔作業的地方，
也是捕魚的地方，
艇是謀生工具也是家。

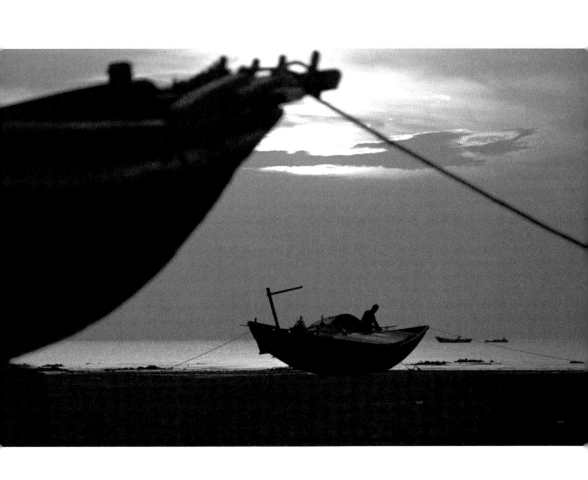

一九七〇年　元朗　流浮日落

元朗流浮山是香港的一個熱門旅遊點，
以出產生蠔而聞名，
是老饕的聚腳點，
更是愛好攝影的朋友留連的好地方──
尤其是在日落黃昏的時刻，
各式各樣的歸途人物加上彩霞滿佈的天空，
構成一幅幅美麗的圖畫。

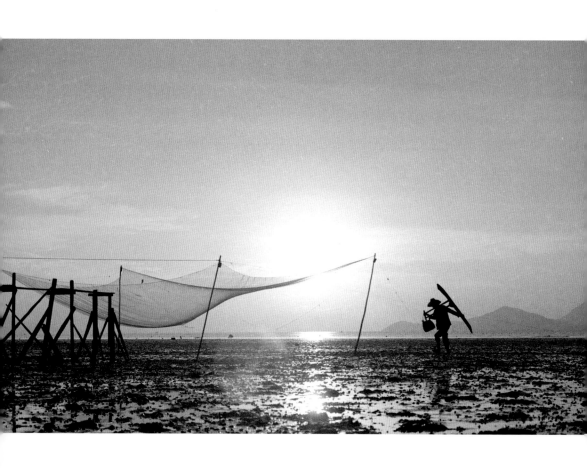

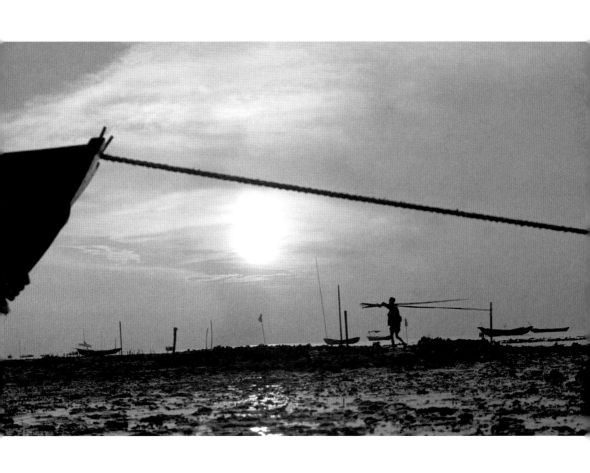

節日體育

香港的文化背景特殊，華洋共處，除了保留著許多中國傳統習俗外，亦會有其他地方的節日或慶典。要理解她獨特的社會面貌，最佳的方法莫如參與傳統節日活動，如年宵花市、花車巡遊、龍舟競賽、煙花匯演、舞龍舞獅和打醮等等。除此之外，香港亦會舉辦各種文娛康樂活動以凝聚社會，像曾舉辦過三屆的香港節，節目非常豐富。

這些慶典活動有些雖仍然舉辦至今，但舊時精彩的場景的確令人回味，拍攝這些場面除了能記錄節目本身或節日的氣氛外，亦能從照片中看到舊建築和消失了的事物，更能觀察當時人們的打扮，表演者的陣容、道具衣飾等，都甚具地方特色。加上觀眾和參與者的熱心和熱誠，總能給人一股凝聚力及和諧的氣氛。香港的傳統節日，尤以農曆新年、天后誕、太平清醮、端午節、孟蘭節和中秋節等特別熱鬧。

每年的天后誕辰日，市民為了祈求平安、風調雨順，都會將船粉飾得鮮艷多彩，浩浩蕩蕩地駛至西貢的大廟酬神上香。在元朗舉行的天后誕，更會舉行巡遊、舞獅和雜耍表演等。很多影友都會出發，拍攝盛大場面。有些場面更要跑到大廈天台上取景，才能拍出氣勢。

香港仔船上舞龍亦是難得一見的場面，因為必須乘坐船隻出海往遊行的海域方能拍攝，故要預約和有所準備。

除了節日之外，以前維多利亞港的水質較好，時常舉辦不同的水上活動，划獨木舟、渡海泳和風帆等，兩岸建築物作背景，畫面更加壯觀。當年筆者亦曾代表工作部門參與過兩屆渡海泳，由尖沙咀公眾碼頭出發，到皇后碼頭上岸，長度是一千六百米，可惜現已不再舉行了，期望水質改善，得以恢復。泥漿摔角亦是當年由外國傳入的，舉辦單位在大嶼山

找到一塊稻田，收割後除去雜物，再放些水，使那塊地泥土軟化成能夠扯大纜和摔角的地方。同樣是從外國引入的BMX單車比賽、英國人喜愛的打馬球和賽馬等，都讓香港人一新耳目。以前上水古洞有一處英軍基地，特別用來舉辦馬球賽，但入內參觀是有限制的。香港是一個先進的地方，很早已引入不同的體育活動，有些更成為國際盛事，如馬拉松及步行賽等，港人在比賽中亦取得優良的成績。

提到昔日的盛事，最值得提的是香港節，它分別於一九六九、七一和七三年舉辦過三屆，每屆為期十天。第一屆香港節舉行之前，經歷過六七騷亂及天星小輪加價事件，當時的政府覺得需要有一個安穩和諧的社會，也同時鼓勵年輕人參與一些有益身心的活動，故舉辦了三屆香港節，帶給市民歡樂之餘，更有助社會進步與繁榮，達到了預期的效果。那時主辦單位向政府機關的員工招聘，我應徵成為香港節的工作人員，專門負責攝影。從這些照片中，我們看到香港人的多元化，不但中西文化合璧。籌備的節目每屆更有六、七百項之多，可謂洋洋大觀，令人目不暇給。節目包括：娛樂、體育、音樂、舞蹈、展覽、及特備節目如軍操、花車巡遊、舞龍舞獅和中國傳統會景等，中外節目共冶一爐，相映成趣。

香港、九龍、新界以及離島各區亦同時舉辦各式各樣的節目，區內居民可自由選擇參與不同的慶祝活動，由於娛樂項目繁多，劃分為數個重點地區舉行，例如大球場舉行「聯歡晚會」，包括馬術表演、軍操、高空降傘特技及三千名學生的千人操等等。中區皇后像廣場舉行的「香港節嘉年華會」，特於水池中建起圓形舞台，舉行「歡樂時裝表演」、舞蹈表演、天才比賽優勝者表演，「最上鏡小姐」選舉，兒童和年輕人歌唱舞蹈表演，還有「香港節小姐」決賽。

皇后像廣場前掛上了一串串燈飾，大會堂前搭有一個香港節標誌的彩燈塔，黃昏後大放光明，中區的夜景給襯托得特別美麗，九龍彌敦道中央的燈飾及天星碼頭旁邊的陳設也增

添歡樂的節日氣氛。流行音樂會在愛丁堡廣場舉行，也有粵劇和武術表演，而「香港節先生」決賽則在美梨道露天停車場舉行。大會堂的音樂廳與劇院也有管弦樂及歌唱表演，當然少不了芭蕾舞。

體育方面，各種球類表演和競賽、中國象棋大賽、國際象棋大賽、拳擊、中國武術、西洋劍、柔道、空手道、劍道、單車表演、香港節杯大賽馬、國際小型車、攀山、帆船、海灘嘉年華會等，應有盡有，吸引了無數觀眾。展覽的項目有古董相機、貨幣、插花示範、花卉、雕刻、露天畫廊、郵票等，發揚港人的技藝才能，更可以欣賞到難得一見的收藏品，令人眼界大開。香港節的項目繁多，不勝枚舉，動員之外眾及耗費之大是香港開埠以來的最高紀錄。以第三屆舉例，耗資四百萬餘元（一九七三年），而贊助費更遠超此數。香港節的舉辦，開宗明義地說明是為了市民愉情遣興，節目秩序適合男女老幼，甚或殘疾者，但仍以青年活動為主。

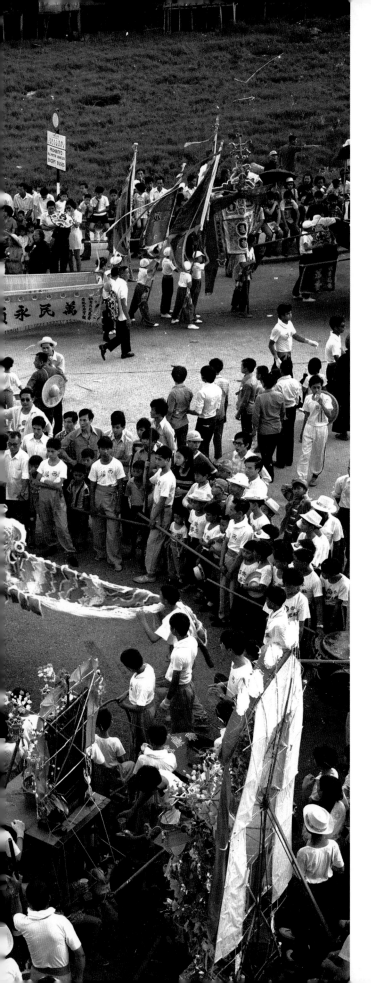

一九六六年 元朗 天后誕

昔日的飄色，舞龍舞獅等活動多聚集在工廠大廈旁的空地上，熙攘一番後再向元朗大球場出發。

傳說天后於宋代（西元九六〇年）農曆三月廿三日出生於福建莆田縣，名為林默娘，相傳有預測天氣的異能，也常在海難發生時救人，於是被尊為天妃，後改稱「天后」，成為中國及東南亞華人社會尤其是漁民和航海者的守護神。

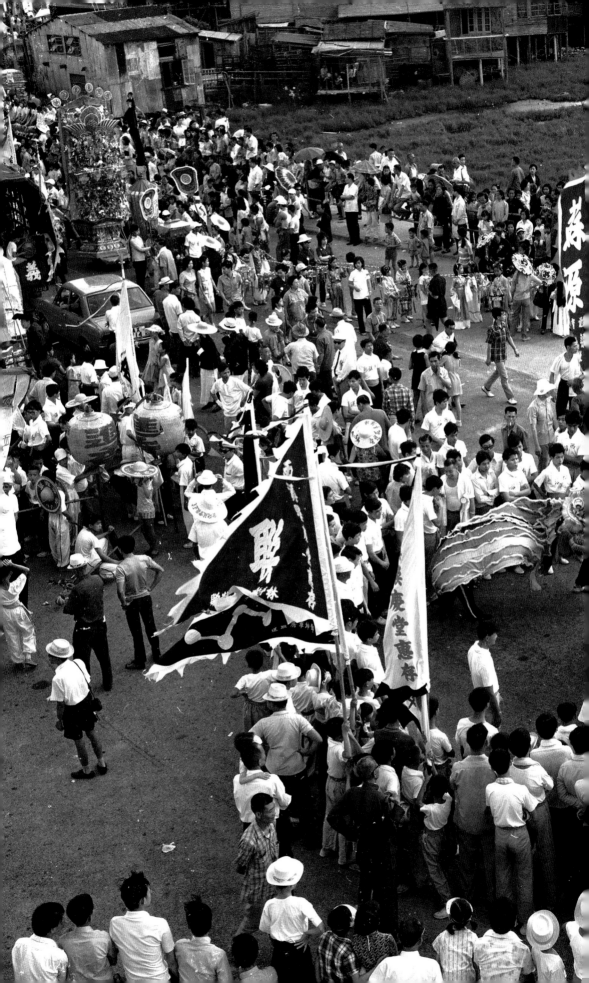

一九七五年　灣仔銅鑼灣　大坑舞火龍

這是每年農曆八月十四至十六日，
一連三晚的傳統節日活動。
早期火龍是用禾桿草（稻草）紮成，
現在則是用珍珠草，龍頭用籐紮成。
黃昏後鳴鑼擊鼓，
多名壯士舞動插滿線香的龍珠，
引領著一條約六十多米長的火龍在大坑各街道翻騰起舞，
龍與人，煙與火的浮動，既飄逸又迷幻，
今人歎為觀止，相傳是為了驅除瘟疫而作的儀式。

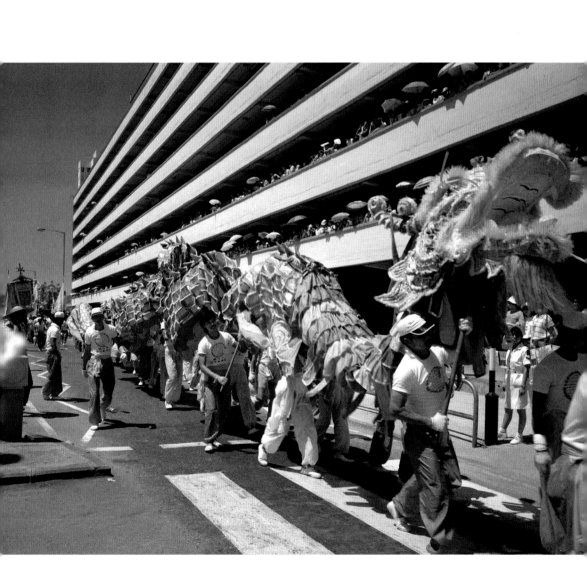

一九七五年 元朗 天后誕

元朗大球場是天后誕巡遊隊伍表演的地方。

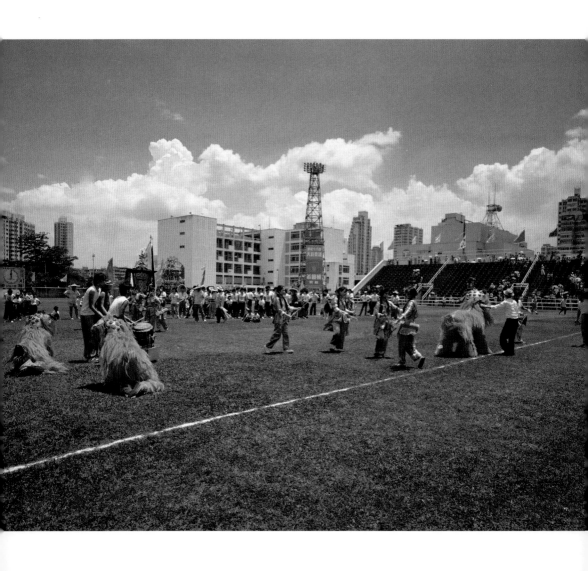

一九七五年 元朗 天后誕

元朗大馬路出會的熱鬧情景。

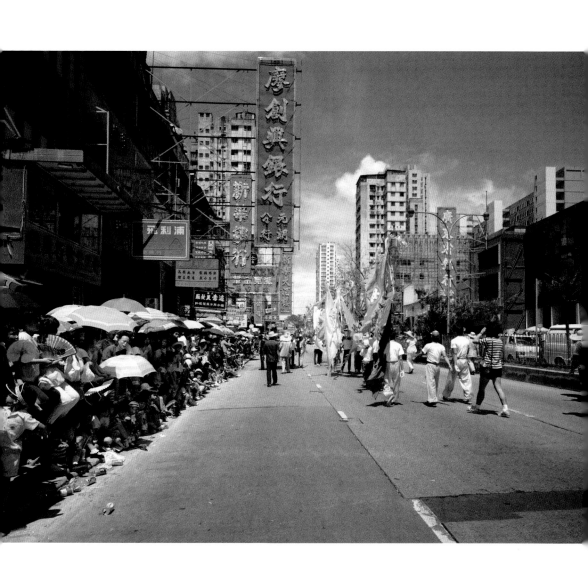

一九八四年　深水埗　文藝節表演

文藝節表演有多元化的表演項目如舞龍、舞蹈、體育運動和體操等。

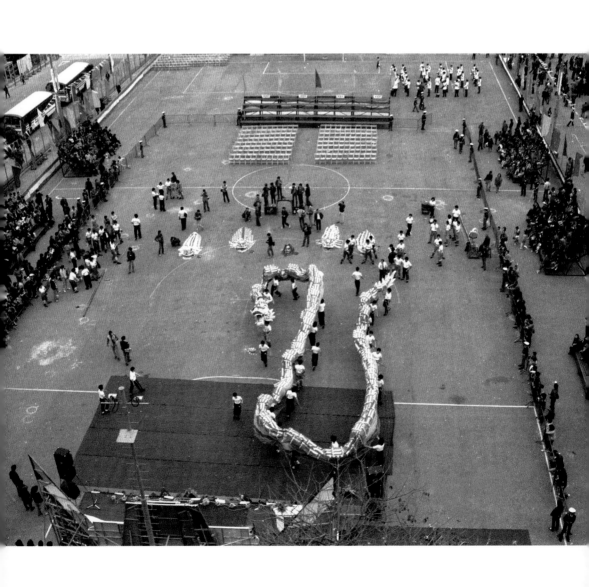

一九七一年　中環皇后碼頭　香港節開幕禮

香港節開幕禮在皇后碼頭舉行，
其後連續十天進行的節目有六、七百項之多，
可謂洋洋大觀。
皇后碼頭於二〇〇六年因填海工程被清拆。

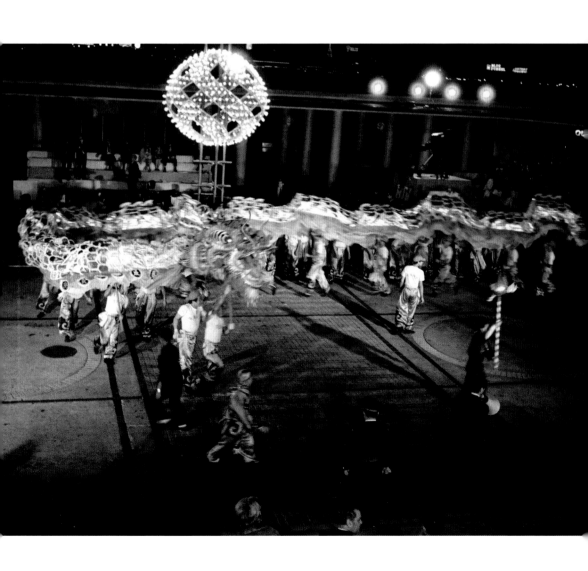

一九八五年　長洲　風帆賽

風帆賽當年由煙草商贊助，
現在已被禁止贊助。

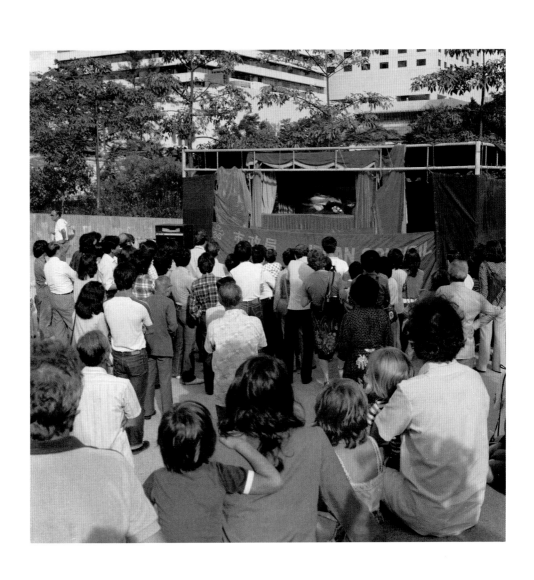

一九八六年 長洲 國際青年年離島區競技大賽花牌

一列列的花牌整齊地擺放在球場，
非常美觀和有特色。
長洲的社團眾多，
每逢有慶典節日等都同心合力，
務求做到最好。

一九八五年　大嶼山沙螺灣　洪聖寶誕

洪聖大王又稱「洪聖爺」，是中國南方有名的水神。

農曆二月十三日為洪聖寶誕，但沙螺灣賀誕活動卻安排在農曆七月中的週末舉行。

不少地方均有大型慶祝活動，包括神功戲和舞龍、舞獅、舞麒麟，亦有搶花炮等，十分熱鬧。

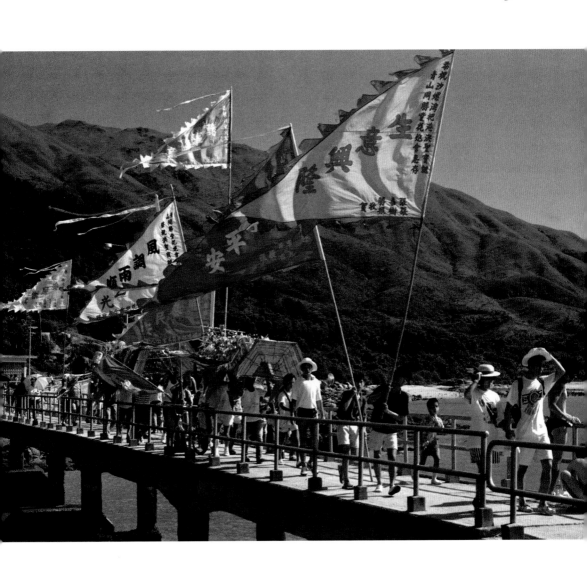

一九八四年 長洲 太平清醮之夜

日間的節目包括會景飄色巡遊、舞獅、舞麒麟。
晚間則有搶包山、祭幽和燒大鬼王等，
還有粵劇表演。

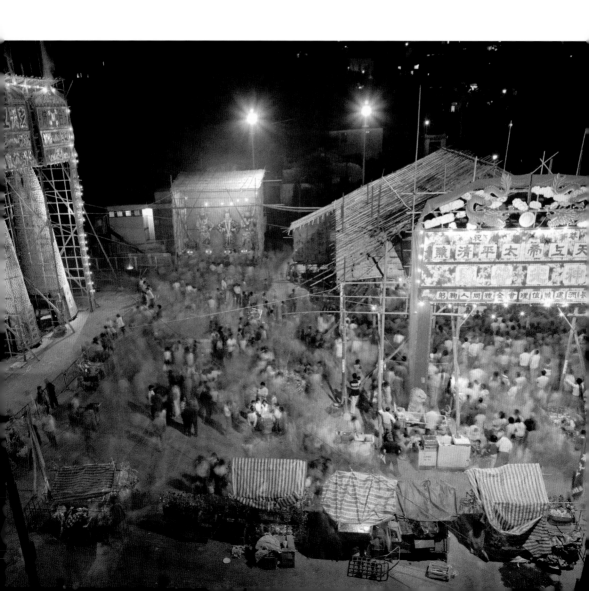

一九八四年　長洲　輪候取包

搶包山現在已成為一項體育活動。
比賽翌日，主辦者把包山上的包子卸下，
分送大眾，據說能夠保闔家平安。

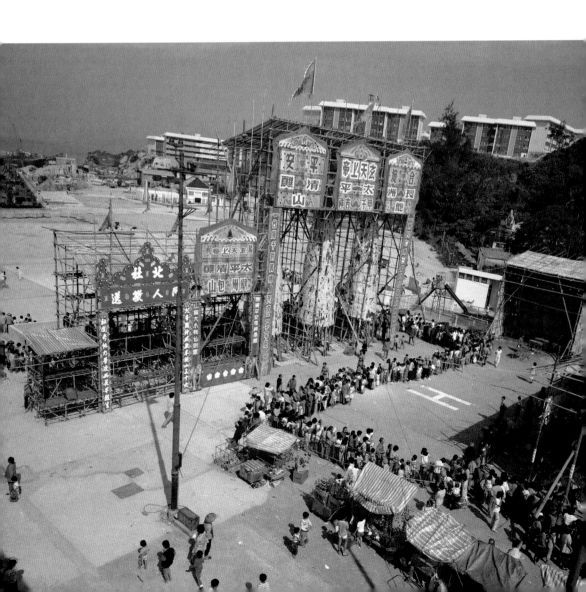

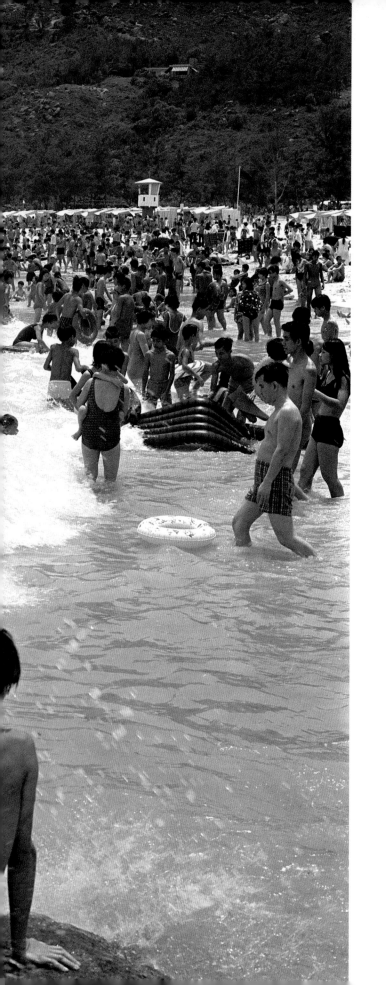

一九六六年　西貢　清水灣泳灘

暑假的泳灘非常熱鬧，當年女士們的泳衣都是極之保守的「一件頭」，而男士則是「孖煙囪」的泳褲。比基尼三點式兩件頭泳衣於一九四六年六月三十日在太平洋比基尼島一個公共泳池展示，其後陸續流行到世界各地至今。

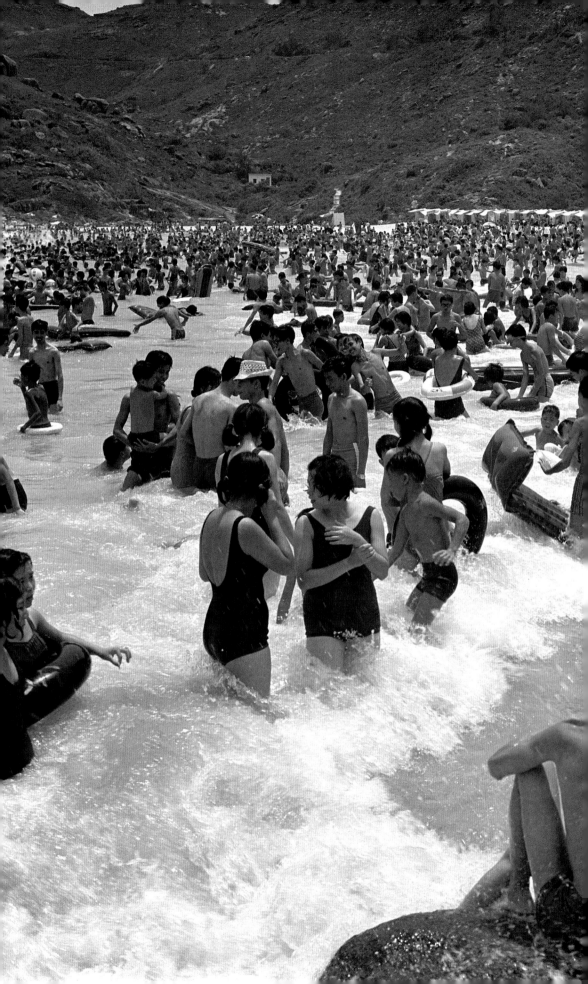

一九八五年　長洲　風帆賽

長洲的東灣是風帆訓練和比賽的基地，
奧運金牌得主李麗珊正是出身於此。

一九七一年　淺水灣　水上行宮

香港節的節目之一。
昔日的淺水灣景色與現在的已大不相同。

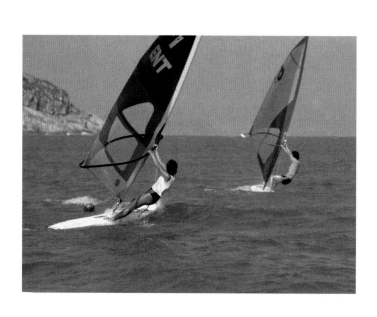

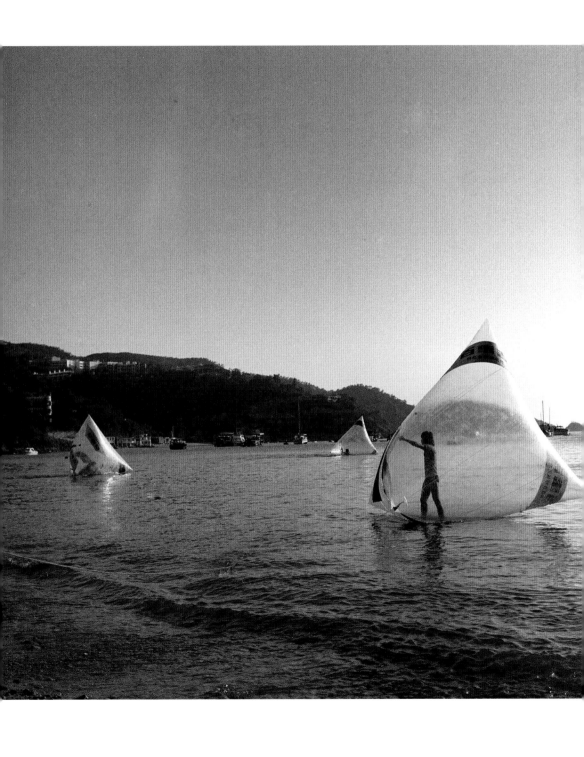

一九六九年　香港仔　舟上舞龍

端午節賽龍船是常見的活動，但在香港仔用數艘船隻連成一起並載著一條長龍，則比較少見。

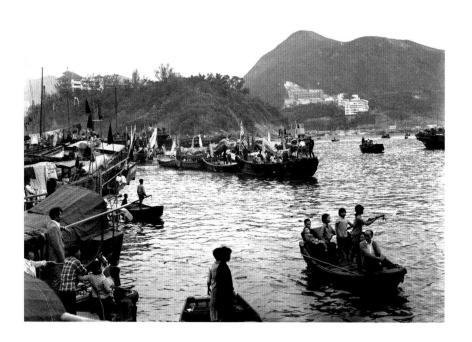

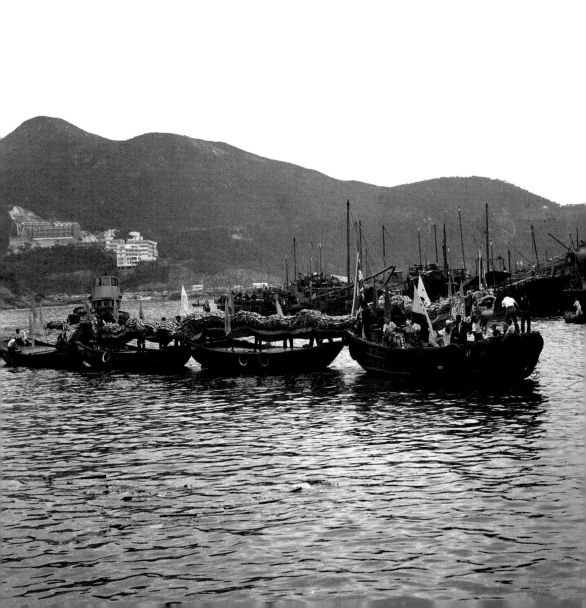

一九八五年 大澳 端午龍舟賽

每年一度的端午節龍舟賽，
非常熱鬧，
而「端午遊涌」已成為國家級非物質文化遺產。

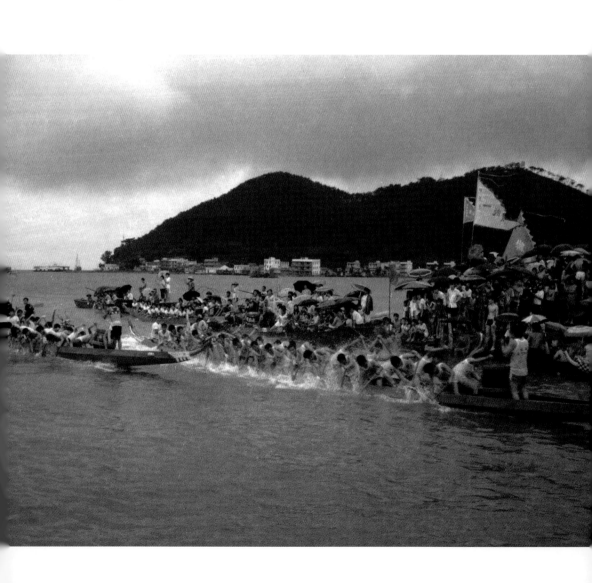

一九七〇年　荃灣　龍舟競賽

端午節龍舟競賽在舊荃灣碼頭舉行，
對岸是青衣島。

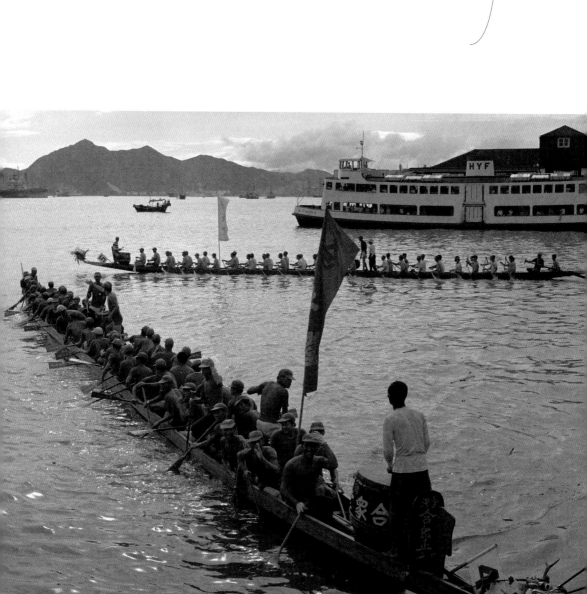

一九七一年　油麻地　油麻地龍舟賽

昔日可以賽龍舟的海面，
已因西九龍填海工程而變成陸地。
圖中的文華新邨（八文樓）往日是臨海的，
是於一九六一年落成的住宅屋苑，
原址是油麻地碼頭倉庫及中華煤氣公司的舊煤氣廠。
鄰近昔日佐敦道碼頭及巴士總站。
今日已被陸地包圍。

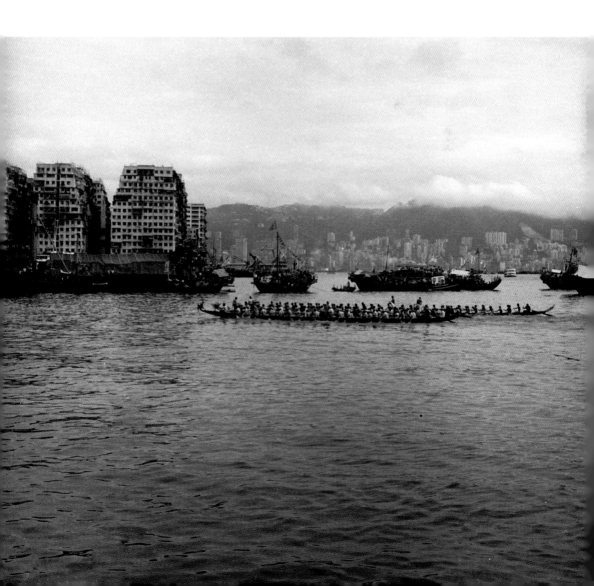

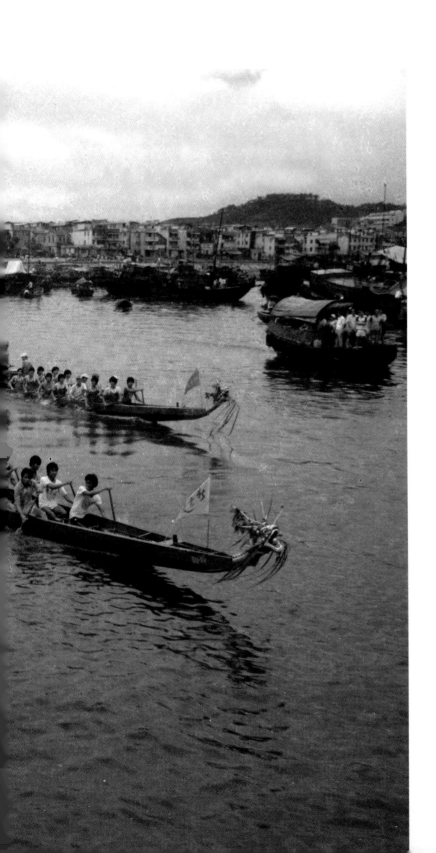

一九八五年　長洲　端午龍舟賽

端午節龍舟競賽現在已成為國際賽事。

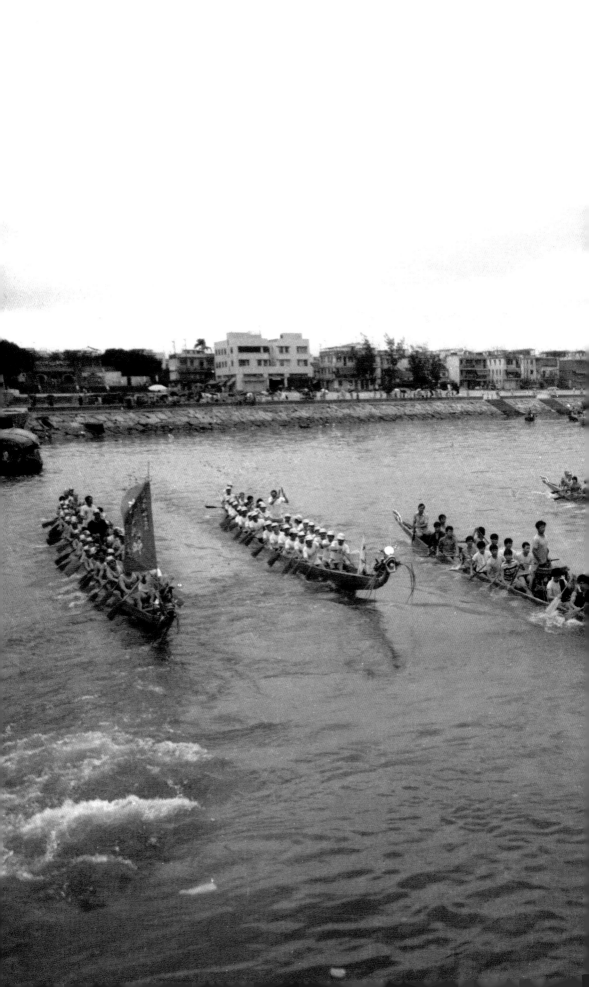

一九六九年　維多利亞港　獨木舟環島賽

香港獨木舟運動起源自上世紀五十年代，
所用器材均以木材或帆布製造，
直至六十年代才有纖維艇出現。
此活動日益普及，參加者與人數日增，
最適宜進行獨木舟運動的地方是西貢，
黃石碼頭與創興水上活動中心是划舟的勝地。
每年九月，
獨木舟環島賽由銅鑼灣遊艇會出發，
到赤柱為終點站。
香港獨木舟總會亦於一九七三年註冊成立。

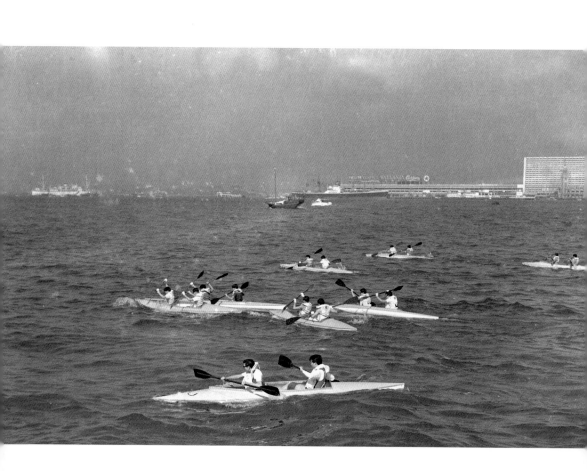

一九八五年　大嶼山沙螺灣　洪聖寶誕

神功戲是中國傳統祭神儀式，
為答謝鬼神及祈求風調雨順而設。
演出場地多在神廟前或
球場空地等臨時用竹搭建的戲棚內，
為酬謝神恩，
安排戲班演出不同的劇目，
多數是八仙賀壽、
六國封相和天姬送子等例牌戲。

搭棚是中國傳統的建築特色，
可以配合不同地形搭建出大小不同，
由百多人至容納數千觀眾的戲棚。

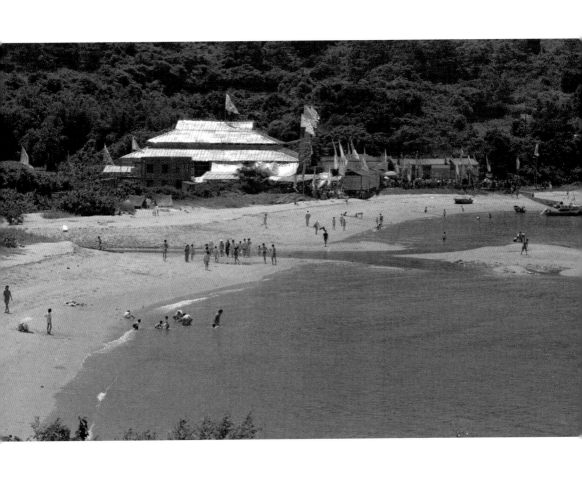

一九八二年　維多利亞港　賀誕船

往大廟的賀誕船上掛滿色彩繽紛的旗幟，

熱鬧非常。

一九八六年　維多利亞港　英女皇訪港

英女皇伊利沙伯二世，
乘坐大不列顛號艦艇訪港，
並於十月廿一日在皇夫愛丁堡公爵陪同下
主持香港會議展覽中心大樓奠基儀式。
十月廿二日並再度在沙田馬場親自為女皇杯頒獎，
並乘坐勞斯萊斯在草地跑道上向馬迷揮手。

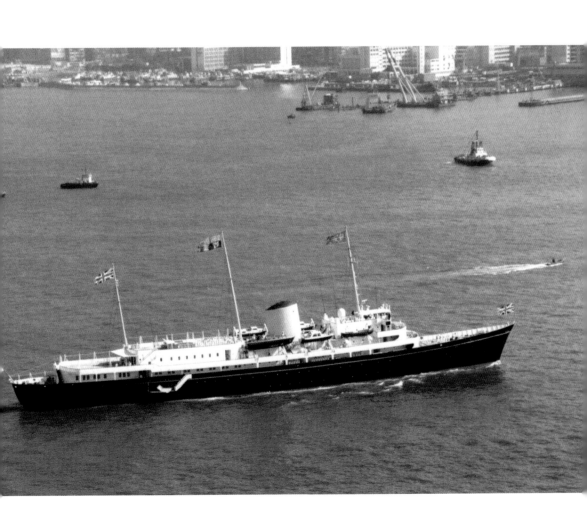

一九六九年　黃大仙　跳火圈

香港節的表演節目之一，
摩托車跳火圈既驚險又刺激，
深受歡迎。

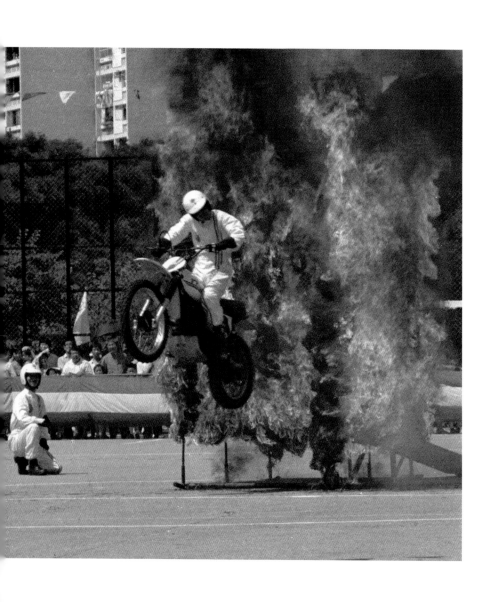

一九七〇年　上水古洞　馬術表演

古洞馬場是一個騎術和馬球的表演、
比賽和訓練的基地。

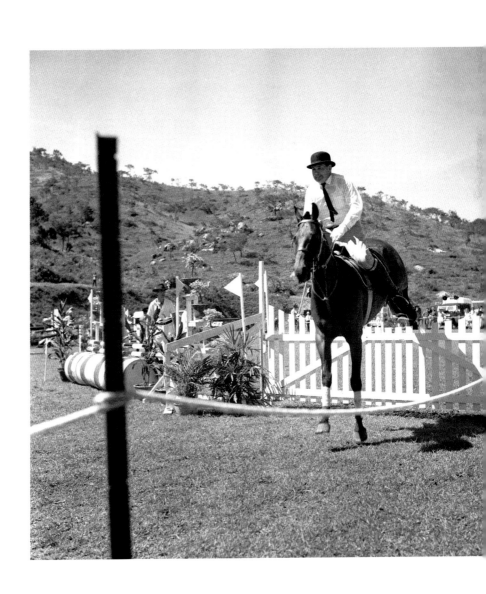

一九八二年　上水　BMX

自上世紀八十年代，
BMX引入本港，年輕人深感興趣，
可惜並無正式練習的場地，
選手想作賽前準備，必須遠赴外地。
二〇〇九年十月卅一日醉酒灣堆填區的
一個新的小輪車（BMX）場啟用，
屬國際標準賽道，
成為本港首個BMX單車公園。
同年十二月五日本港首次舉辦東亞運動會，
BMX賽金牌便在此處誕生。

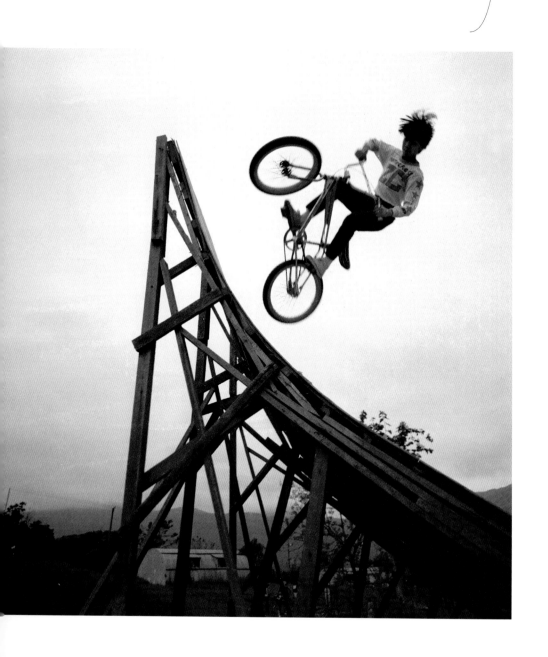

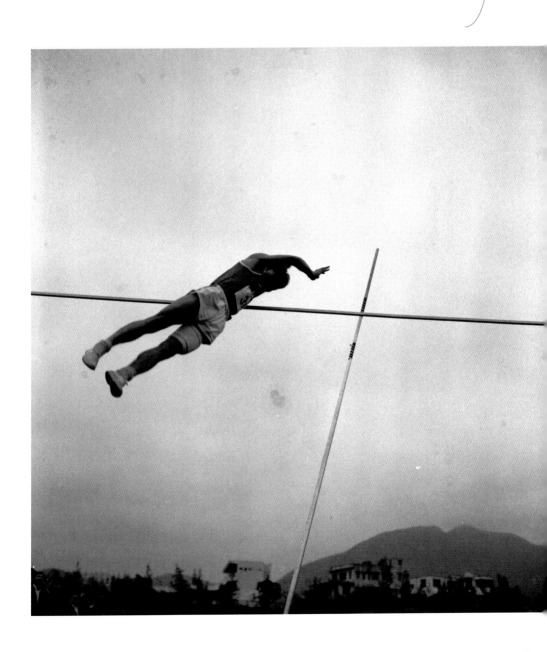

一九六六年　旺角　持竿跳

花墟球場運動日，背景是又一村。

一九八四年 大嶼山 泥漿摔角

泥漿摔角運動需要租用一塊稻田，
除去雜物，放上水，
使泥土鬆軟，
才可以進行扯大纜和摔角等種種玩意。
當年是在大嶼山大浪灣即澄碧邨隔鄰內灘舉行，
需由長洲乘船前往，船程約廿分鐘。

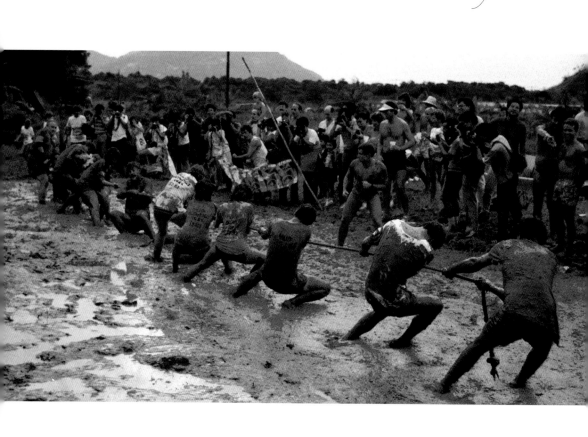

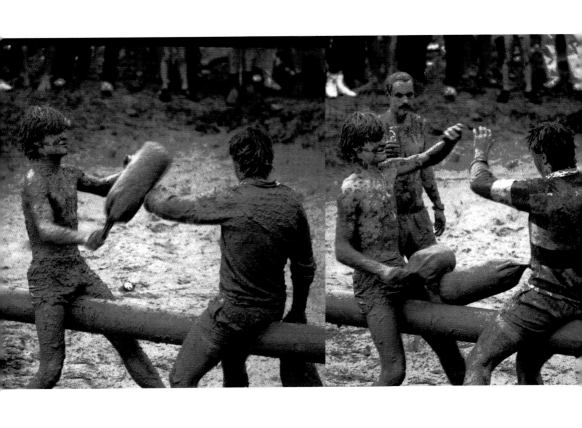

一九六八年　香港大球場　君王瞻禮

君王瞻禮最初是主教堂內的活動，後來（一九六一年）成為一年一度的盛事。圖為唱詩班的少年。

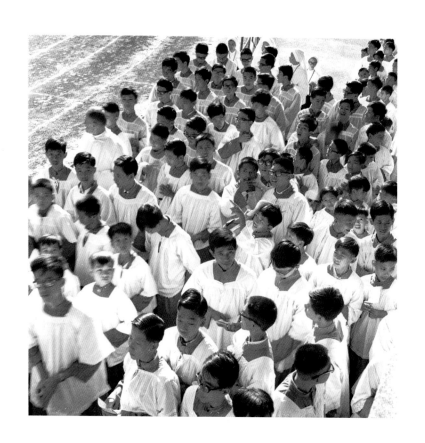

一九六八年　香港大球場　君王瞻禮

修女們陸續入座。

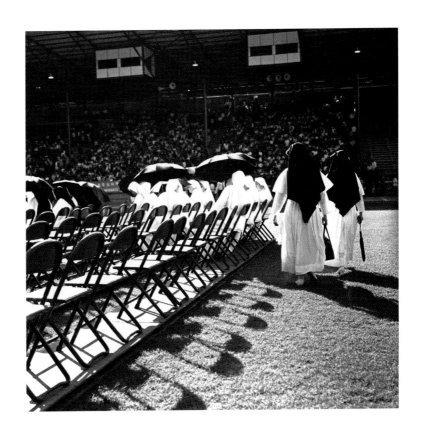

一九六五年　大嶼山　寶蓮寺剃度

傳戒儀式進行中。

一九六五年　大嶼山　寶蓮寺剃度

寶蓮寺的秋期傳戒每三年一次，
聖一法師正在主持傳戒儀式。

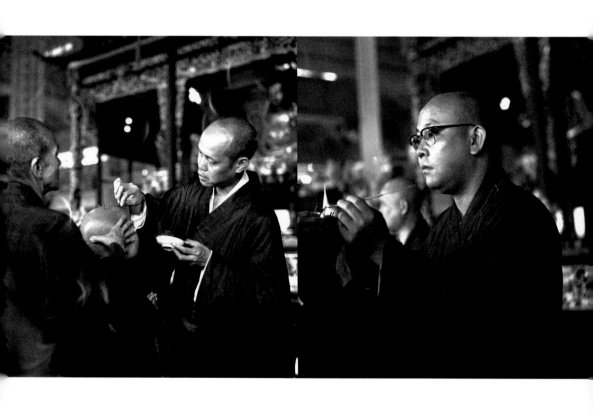

一九六五年　大嶼山　寶蓮寺剃度

剃度後手持衣砵魚貫而出。

一九六五年　大嶼山　寶蓮寺剃度

剃度後用膳。

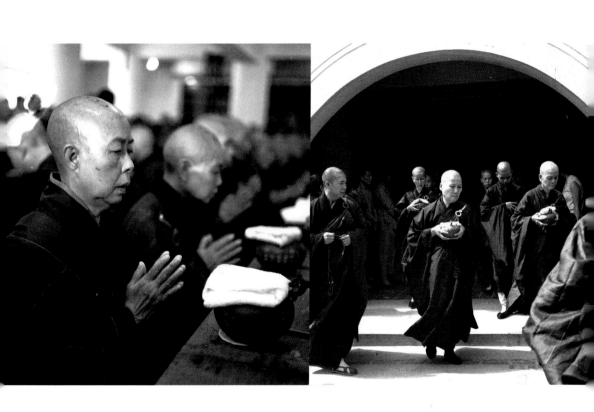

一九六五年　大嶼山　寶蓮寺剃度

剃度後，每人分發膳食用品進入膳堂。
一個大和尚在監督著。

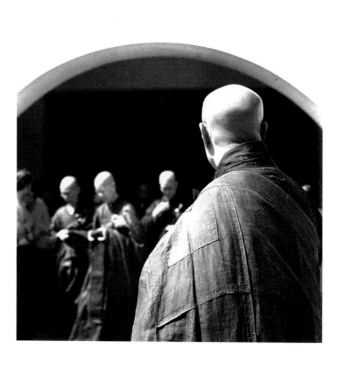

一九六五年　西貢　佛堂門天后廟

香港的天后廟有五六十處之多，
遍佈境內每一角落，
歷史最悠久的是位於西貢佛堂門的一間，
原廟建於宋代（西元一二六六年），
後經多次重建，
至今猶存，被稱為大廟。
廟內有一處名為「龍床勝地」。

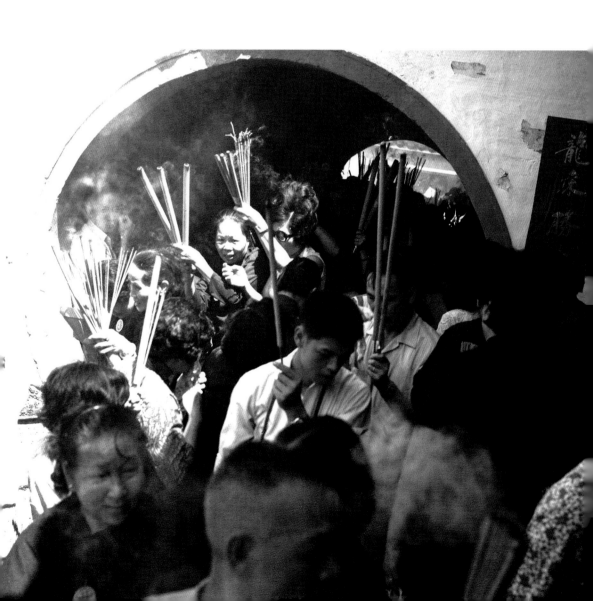

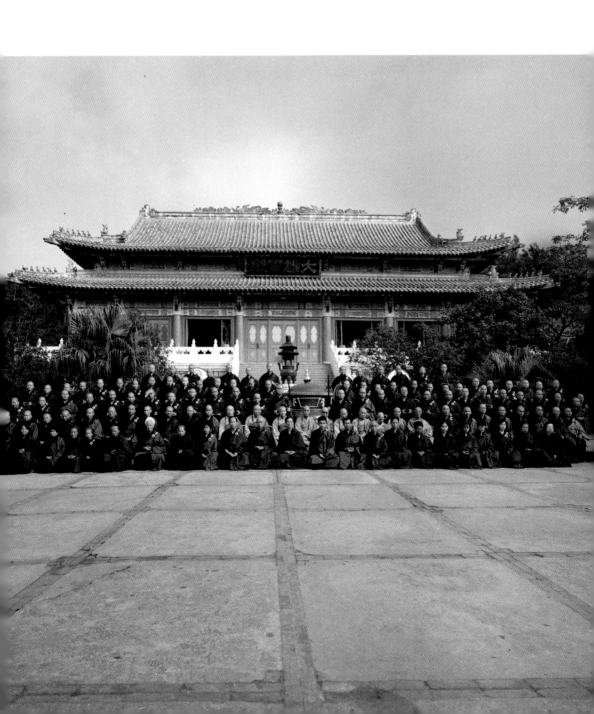

一九九〇年　大嶼山　秋期傳戒

寶蓮寺始建於一九二四年，位於大嶼山昂坪高原上，是香港規模最大的宗教勝地之一。一九九三年十二月廿九日座落在木魚峰上的天壇大佛落成並開光典禮後，寶蓮寺與天壇大佛已成為世界知名的佛教旅遊區。

圖為庚午年九月十五日（一九九〇年十一月一日）香港大嶼山寶蓮禪寺庚午年秋期傳戒圓滿合照留念。

一九六九年　維港　消防船英姿

消防船除了遇上水上災難時做救援工作外，
許多時的大型慶典，
如香港節、東亞運動會、知名人士訪港等，
都會出動擔當歡迎的角色。
在中環一帶的維港海面巡遊時噴出美麗的水柱，
十分壯觀。

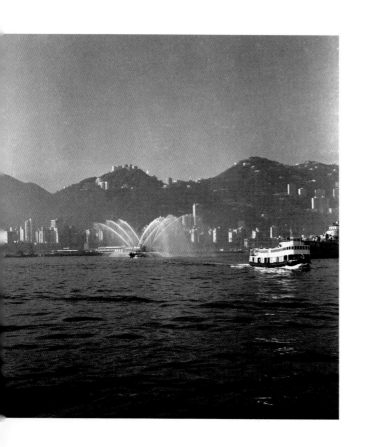

一九六八年 中環 和平紀念碑

位於遮打道的香港和平紀念碑建於一九二三年，原為紀念第一次世界大戰期間陣亡的軍人，第二次世界大戰之後，紀念碑用以紀念兩次大戰的殉難者。

一九四五年香港重光後和平紀念日訂於每年十一月第二個星期日，一九六四年起將八月卅日另訂為香港重光紀念日並列為公眾假期。四年後，重光紀念日再改為香港八月的最後一個星期一。

香港主權移交後，易名為抗日戰爭勝利紀念日，日期改為八月十五日。

圖中左方的大廈是香港會所，已於一九八一年拆卸，新的大廈在一九八四年重建。

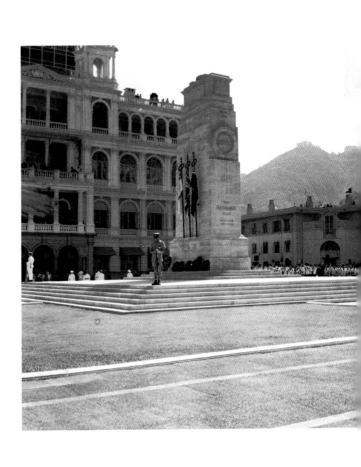

一九八四年　深水埗　熱汽球

深水埗區文藝節表演項目之一。

一九八四年　大嶼山　離島百萬行

百萬行在離島大嶼山梅窩舉行，
當年均有政府官員及
離島區各鄉委員會出席，
非常熱鬧。

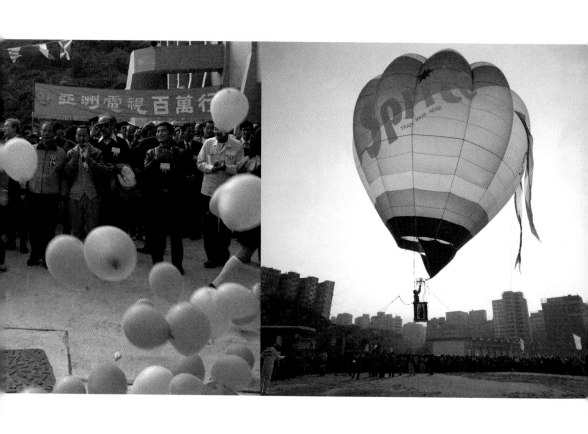

一九八四年　深水埗　汽球

放汽球是一項深受歡迎的節目，當汽球升起，會場的氣氛隨之熱鬧起來，深水埗反吸毒委員會之青年服務團正在為深水埗藝節做準備工作。

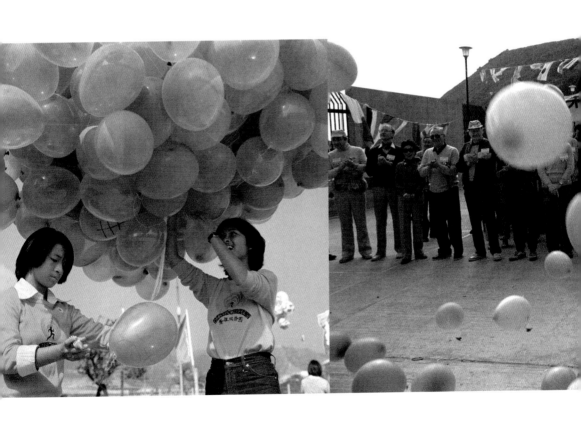

一
九
六
六
年

元
朗

等
待

男女老幼的觀眾正在等候著出巡隊伍的來臨，
小朋友只能跟著大人。
從他們的裝束可以見到當年的平民衣著。

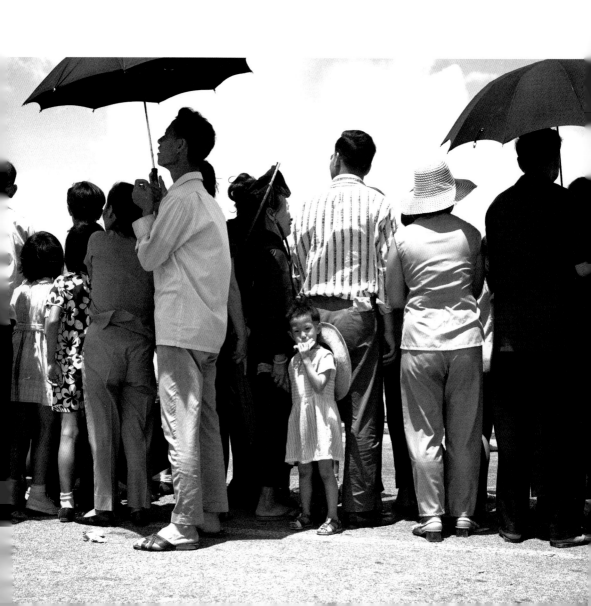

一九七九年 元朗 小丑

在一些大型的文藝會的節目中，小丑的角色也是非常受歡迎的。

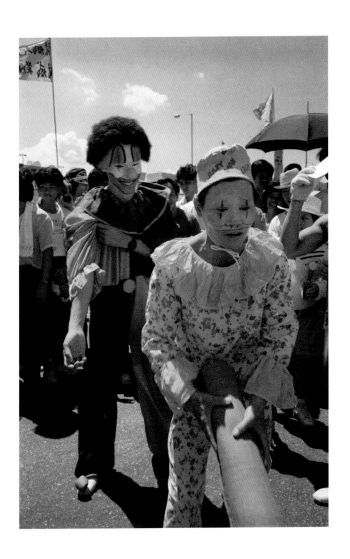

一九六九年　黃大仙　大喇叭手

昔日的市政局每年都為屋邨居民
舉行一些文娛體育活動：
銀樂隊、軍操、
空手道、跆拳道等等，
豐富多采。

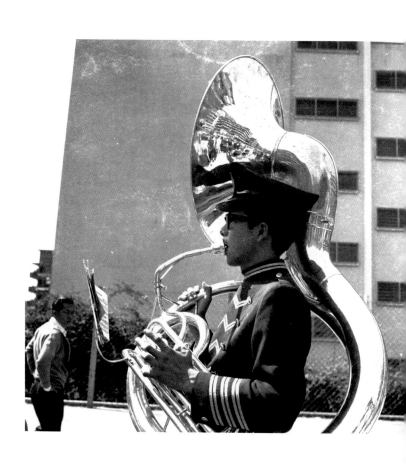

一九七一年　中環　色士風表演

香港節的表演節目之一。

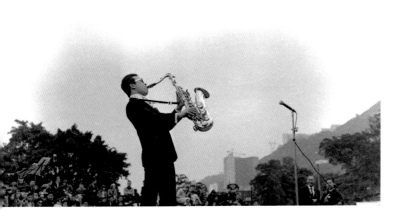

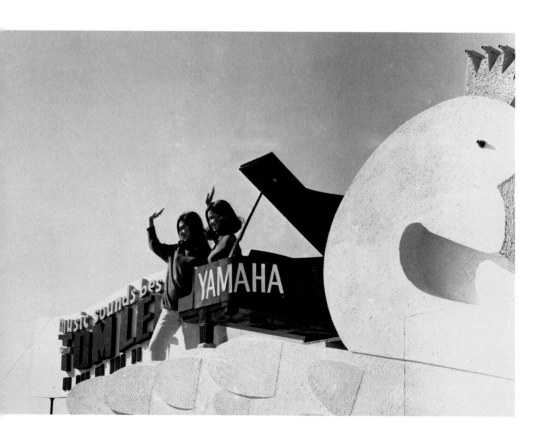

花車遊行是香港節的節目之一，
花車集中在旺角球場，
遊行隊伍沿著彌敦道一直至尖沙咀，
盛況空前。

一
九
六
九
年

中
環

風
笛
隊

警
察
風
笛
隊
表
演
是
香
港
節
節
目
之
一
，
圖
中
的
攝
影
愛
好
者
奮
不
顧
身
取
景
。

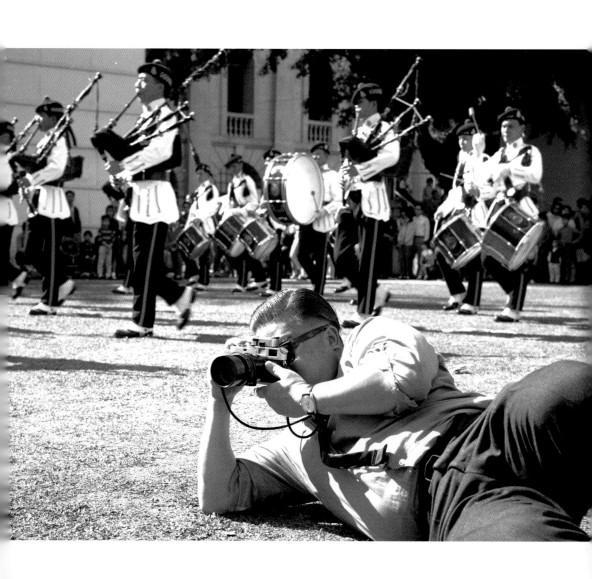

一九六九年　中環　舞蹈

各式各樣的舞蹈表演是非常受觀迎的項目，
中環愛丁堡廣場上搭一個平台，
台下可容納數百觀眾站著觀看。

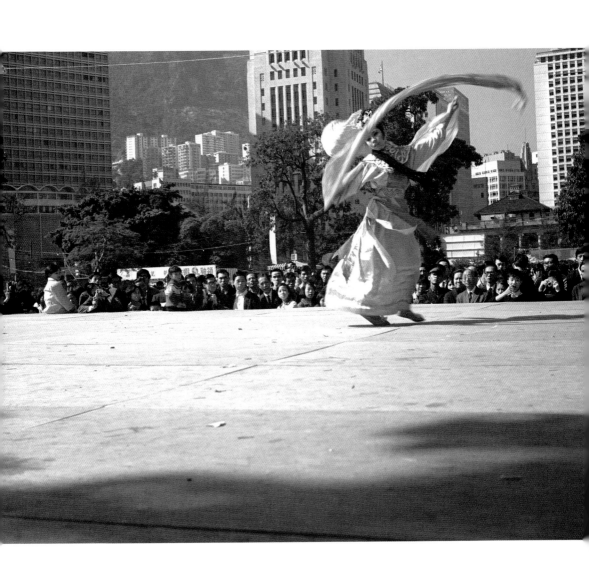

一九八四年　深水埗　文藝節表演

千人操表演。

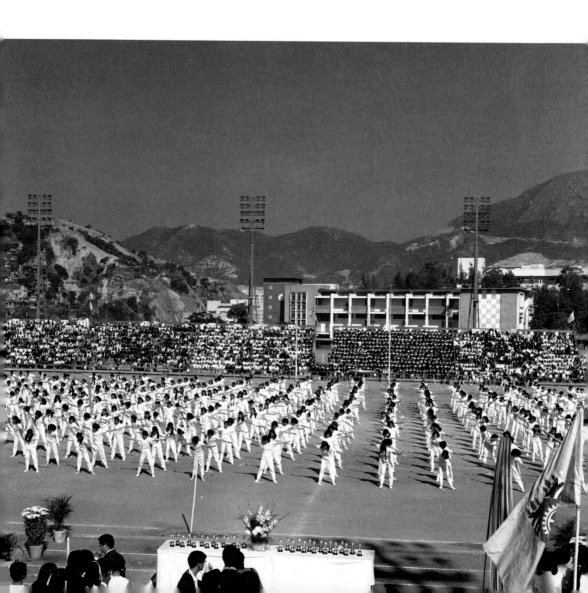

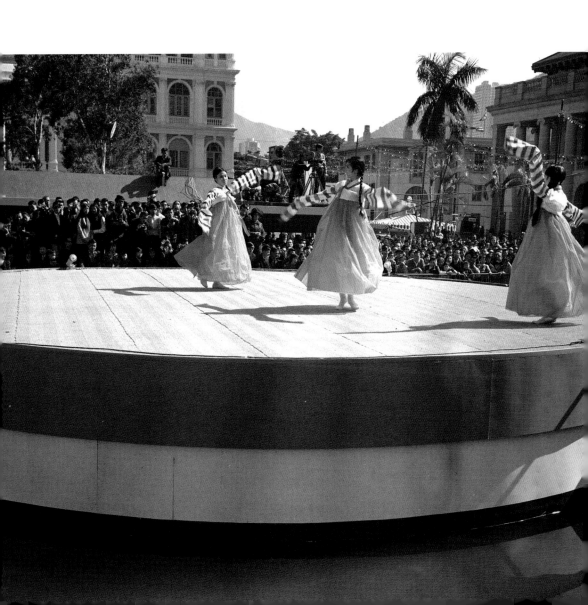

一九八〇年 銅鑼灣 中秋夜

銅鑼灣維多利亞公園前身是避風塘，
船艇雲集，晚上更是一個消遣的好地方，
人們愛去該處聽曲、品嘗海鮮和艇仔粥等，
尤以避風塘炒蟹最為聞名。
公園於一九五五年建成，
一九五七年十月啟用，是香港最大的公園。
每年中秋節黃昏之前，
人們陸續進園尋找有利位置，
帶備食物如柚子、月餅、芋頭、楊桃等，
點著花燈，一家大小共度溫馨的一晚。

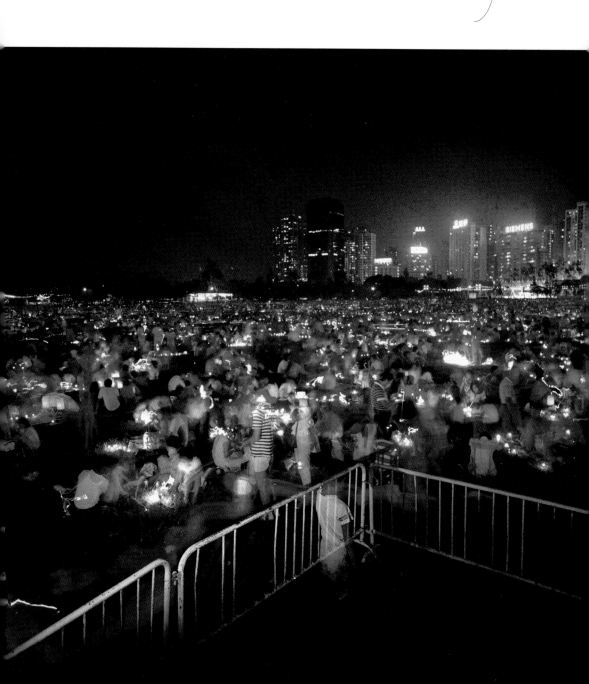

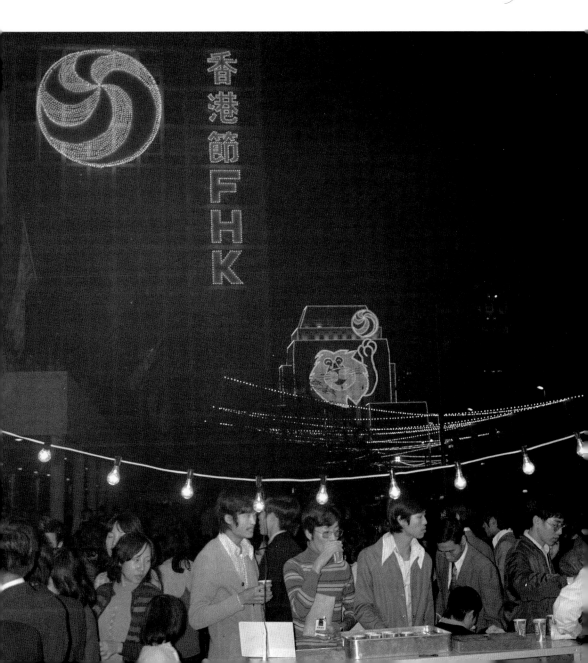

一九六九年　大會堂　芭蕾舞

香港節的節目之一，
典雅的芭蕾舞是一種有故事性的舞蹈，
深受大眾喜愛。

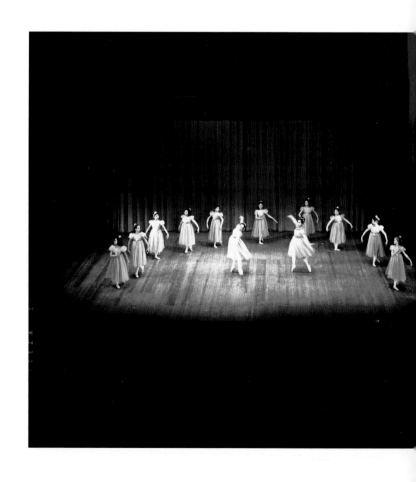

一九六九年　中環愛丁堡廣場　醒獅

香港節的節目之一，站立在膊頭上舞獅是一項難度甚高的表演，非常受歡迎。

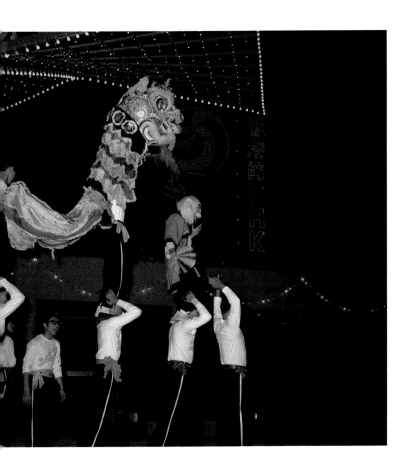

一九八〇年　維港　煙花之夜

香港是有名的「東方之珠」，平日的夜景已是非常動人，加上了在維港燃放的煙花，真的是錦上添花。一年一度的農曆年初二和七月一日的香港回歸日都有煙花匯演。吸引全港市民及各地遊客。

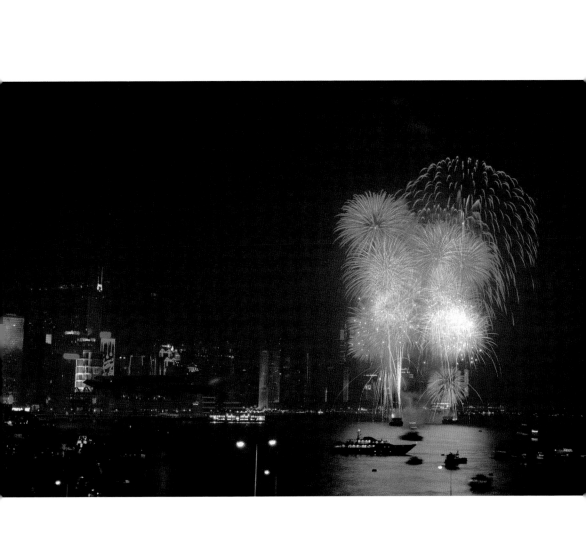

圖片索引、

責任編輯　饒雙宜

書籍設計　陳曦成

書　名　黑白情懷——第一輯

作　者　翟偉良

攝　影　翟偉良

出　版　三聯書店（香港）有限公司
　　　　香港鰂魚涌英皇道一○六五號東達中心一三○四室
　　　　Joint Publishing (H.K.) Co., Ltd.
　　　　Rm. 1304, Eastern Centre, 1065 King's Road, Quarry Bay, H.K.

發　行　香港聯合書刊物流有限公司
　　　　香港新界大埔汀麗路三十六號三字樓

印　刷　中華商務彩色印刷有限公司
　　　　香港新界大埔汀麗路三十六號十四字樓

印　次　二○一一年三月香港第一版第一次印刷

規　格　十六開（170mm×260mm）一七六面

國際書號　ISBN 978-962-04-3076-3

©2011 Joint Publishing (H.K.) Co., Ltd.
Published in Hong Kong